Livre à colorier
Antistress
Mandala

Copyright 2016 © Alexandra Leroy
All rights reserved

INTRODUCTION

Faire du coloriage c'est s'offrir un moment pour soi, un moment de pure détente, de relaxation et de bien-être, tout en développant votre créativité.

Que vous soyez en quête de paix intérieure ou que vous ayez simplement l'envie d'exprimer votre créativité, ce livre de coloriage vous sera d'une aide précieuse.

S'adonner au coloriage, c'est également s'autoriser un retour en enfance, époque d'insouciance où tout était si simple. Quel que soit votre âge, vous ne serez jamais trop vieux pour commencer à colorier ! Les livres de coloriage pour adultes ont prouvé leurs bienfaits pour se libérer du stress et de l'anxiété. Il a été prouvé que s'installer confortablement et colorier peut plonger dans un état proche de la méditation, bénéfique pour le corps et l'esprit.

Avec les livres de coloriage, il n'y a pas besoin d'être un artiste ou un expert en dessin. Il n'y a pas de bons ou de mauvais coloriages. Le but est simplement de suivre votre inspiration, de faire ce que vous avez envie et de laisser votre créativité et votre inconscient vous guider. Sans jugement ni règle. Vous pouvez être vous-même. Ce sont vos crayons et votre dessin, faites ce qui vous (en)chante !

Les dessins de ce livre ont été soigneusement choisis dans le but de vous relaxer et de vous faire du bien. Dans le coloriage il n'y a ni exigences ni contraintes. Vous n'avez pas à commencer par le premier dessin, faites ce qui VOUS plaît.

Nous vous souhaitons de tout cœur de trouver une forme de paix intérieure grâce à nos dessins à colorier.

Conseils de coloriage

Certes dans le coloriage il n'y a pas de règle, car c'est un art très personnel. Toutefois si vous débutez dans le coloriage voici quelques conseils qui peuvent s'avérer utiles, pour libérer pleinement votre créativité.

Quels crayons de couleur utiliser pour ce livre de coloriage ?

Les meilleurs pour cette activité sont les crayons de couleur à mine dure, car ils sont très résistants et permettent également de faire de jolis effets de manière simple (estomper et dégrader).

Préférez les formats ronds, plus faciles à prendre en main et qui glissent mieux sur le papier.

Un autre conseil est d'avoir toujours deux jeux de crayons de couleur : un jeu avec la mine bien taillée et pointue pour les détails et l'autre avec une mine plus aplatie pour colorier les grandes surfaces et faire des nuances de tons.

Coloriage au feutre, lesquels choisir ?

De manière générale, évitez les feutres à pointe dure, car ce sont en général des feutres de mauvaise qualité qui ont tendance à sécher beaucoup plus vite. De plus, le résultat obtenu ne sera pas uniforme et vous pourrez voir les « coups de crayon » après séchage.

Le mieux est d'opter pour des pointes fines, pas trop dures, ce qui vous permettra de jouer sur les nuances et de colorier les détails plus facilement. Si votre dessin se compose de minuscules détails, alors les pointes extra-fines peuvent être un bon choix.

Un petit conseil si la pointe a séché. Ne jetez pas votre feutre tout de suite, trempez-le dans de l'alcool à 70 %, cela peut prolonger sa vie.

Enfin, si vous avez décidé de colorier avec des feutres, nous vous conseillons de mettre une feuille intercalaire sous la page que vous colorez afin de protéger la page suivante si le feutre transperce la feuille.

TESTEZ VOS CRAYONS OU FEUTRES ICI

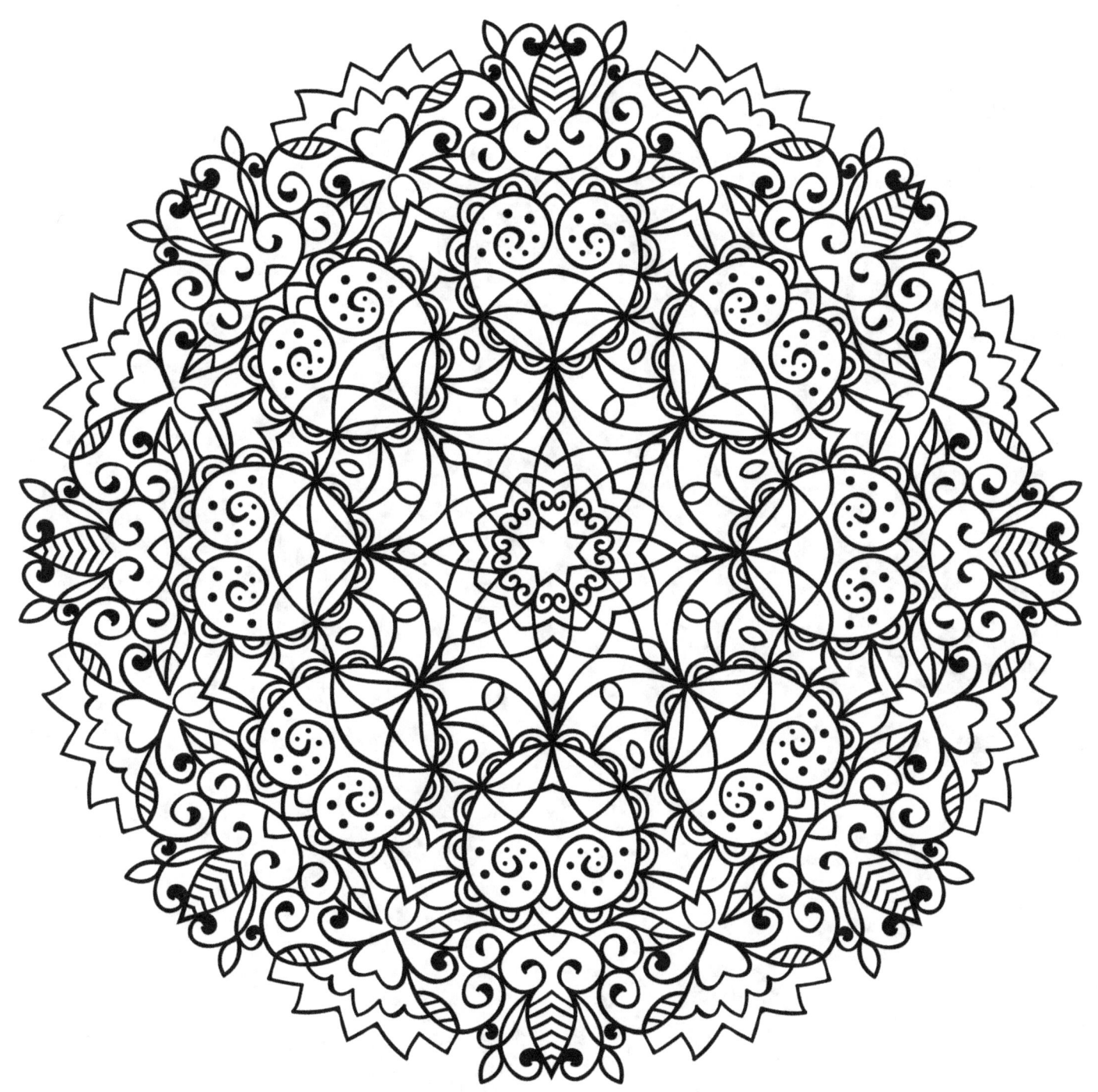

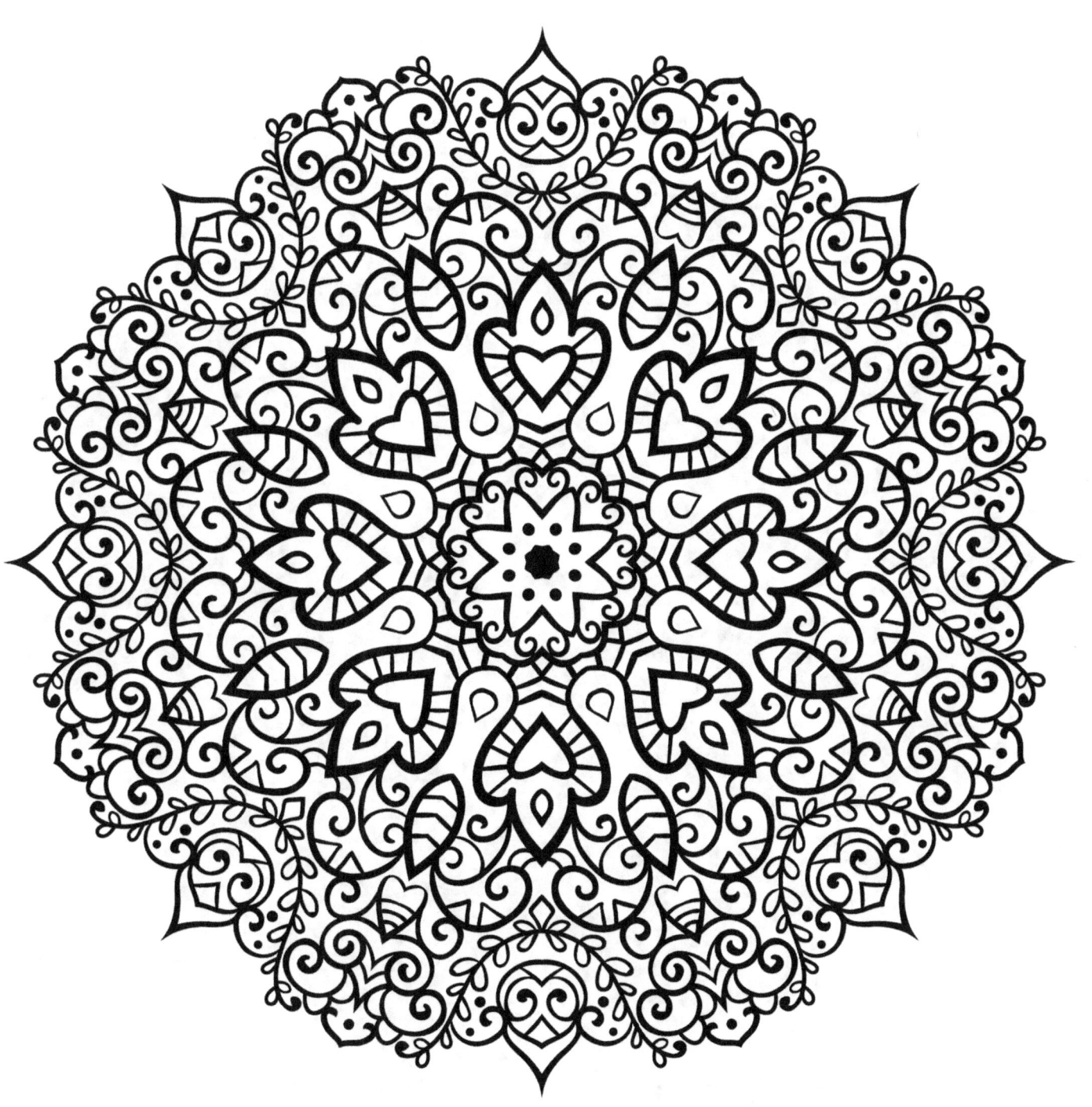

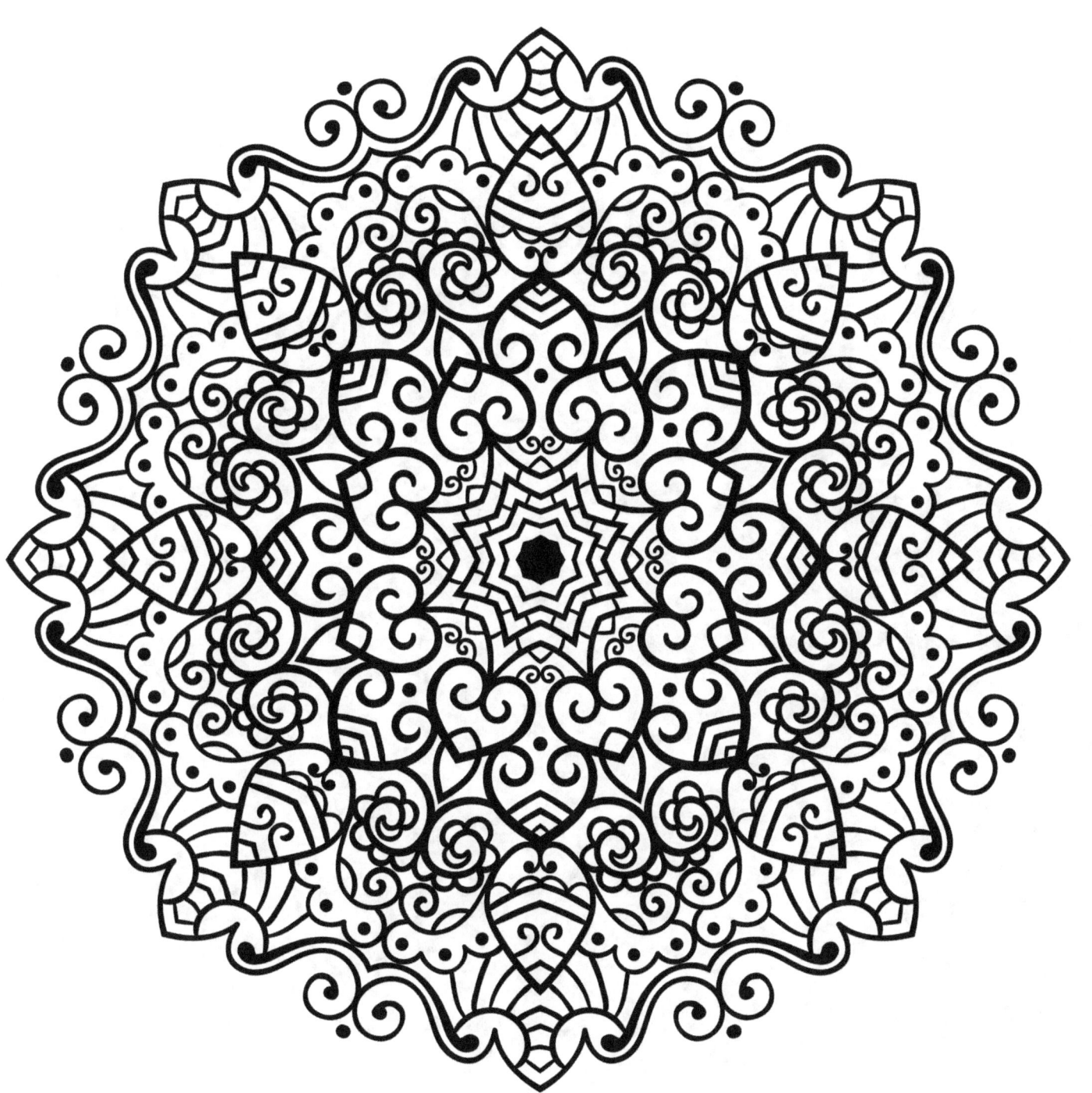

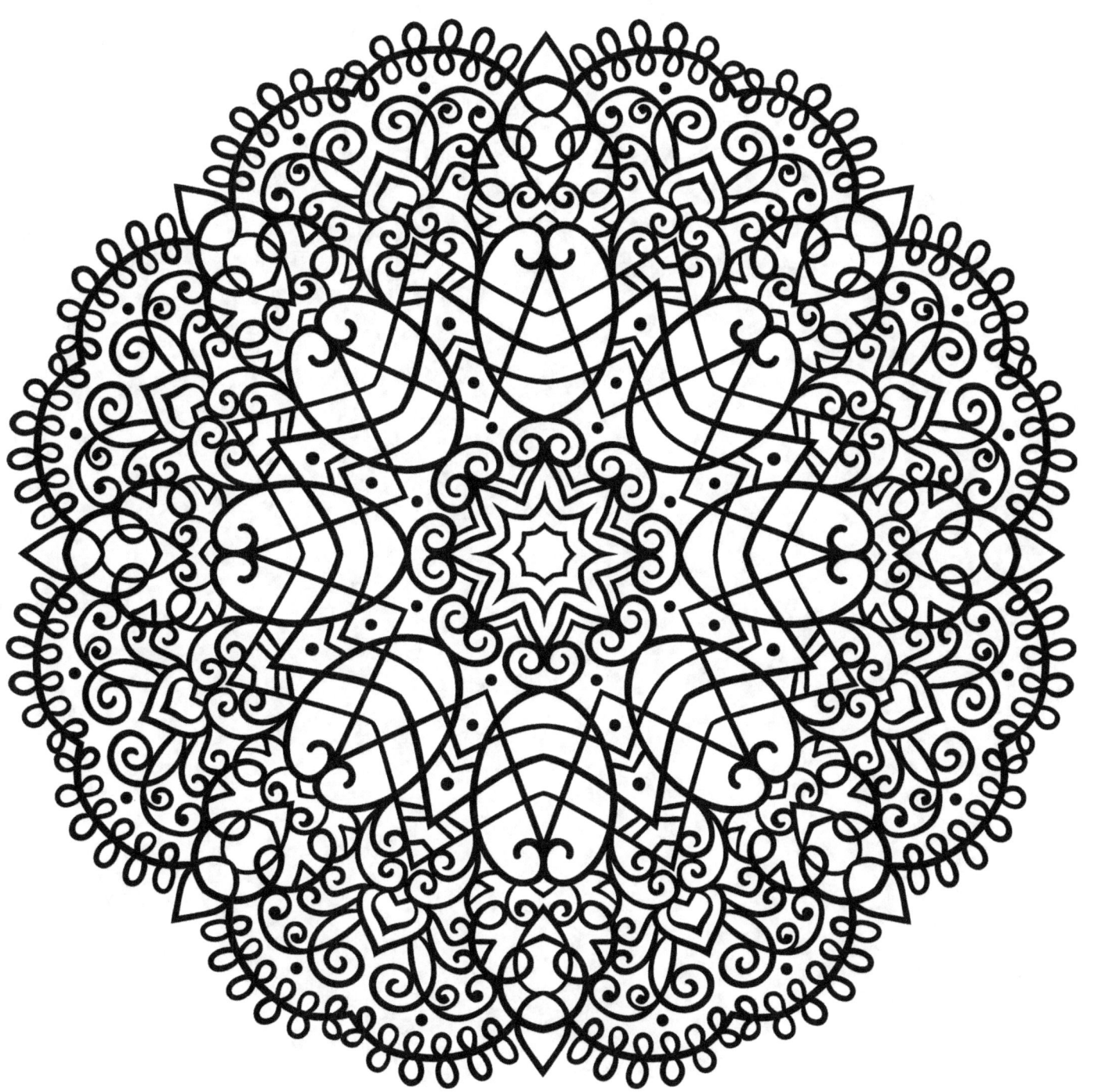

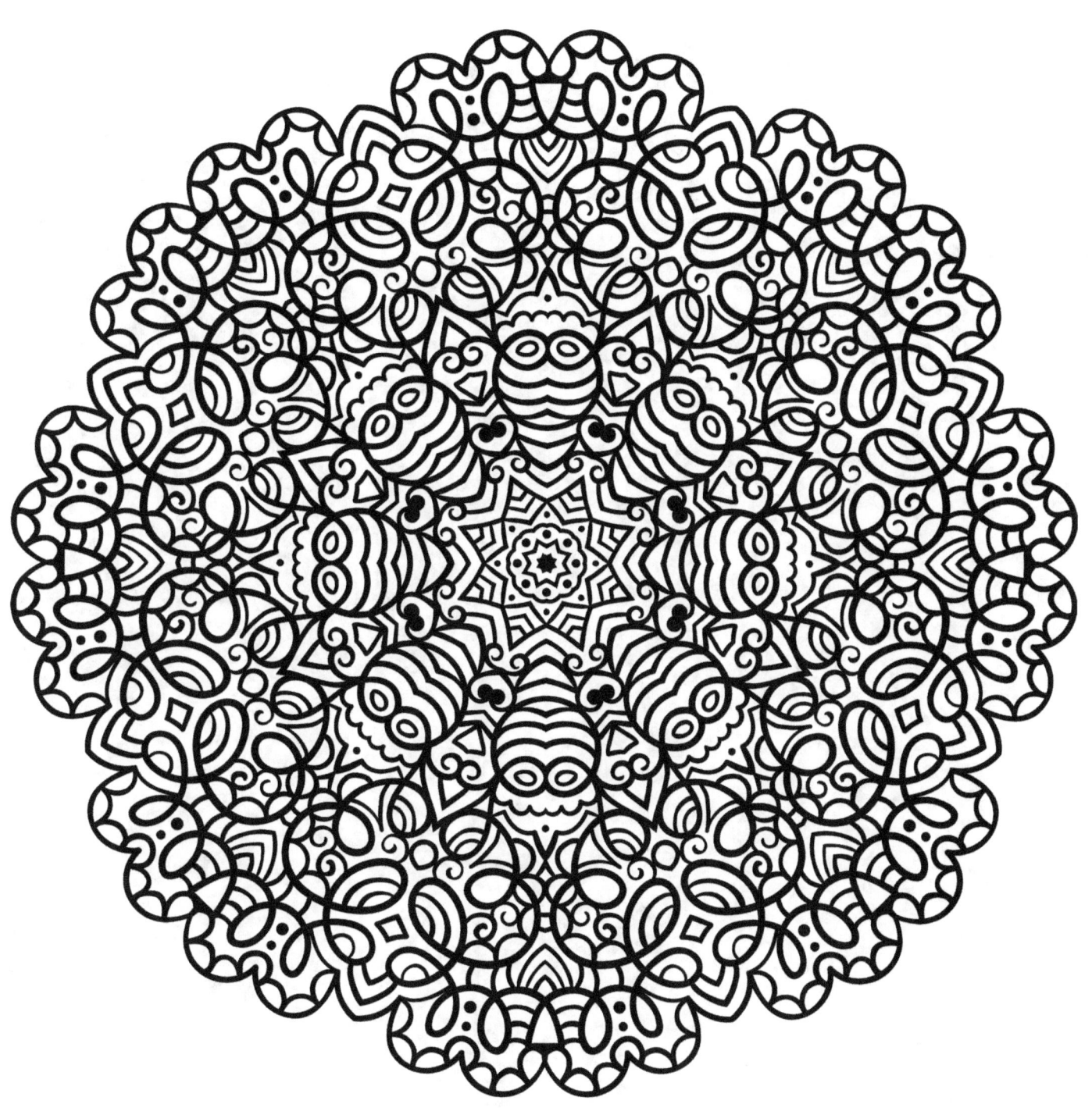

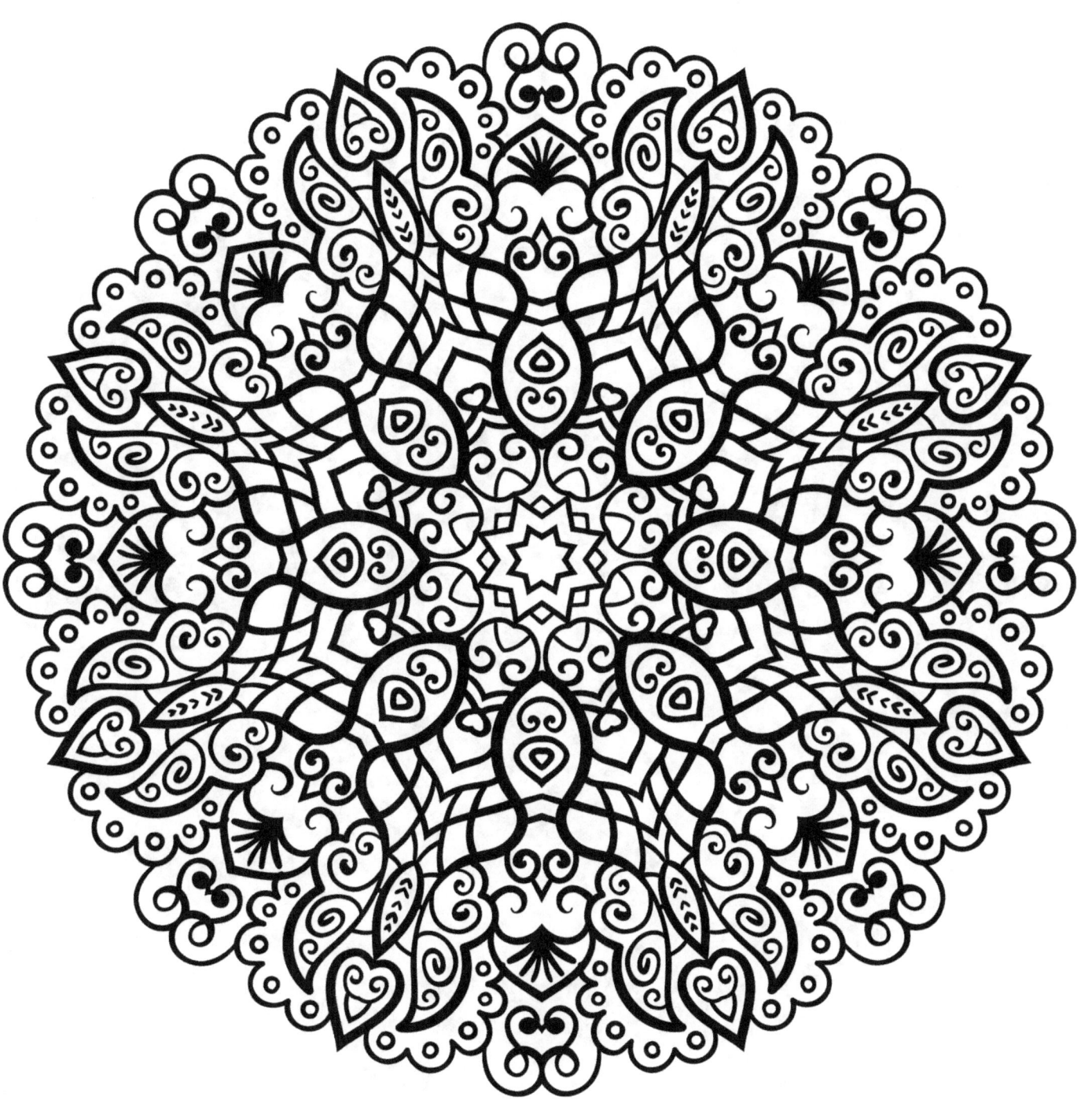

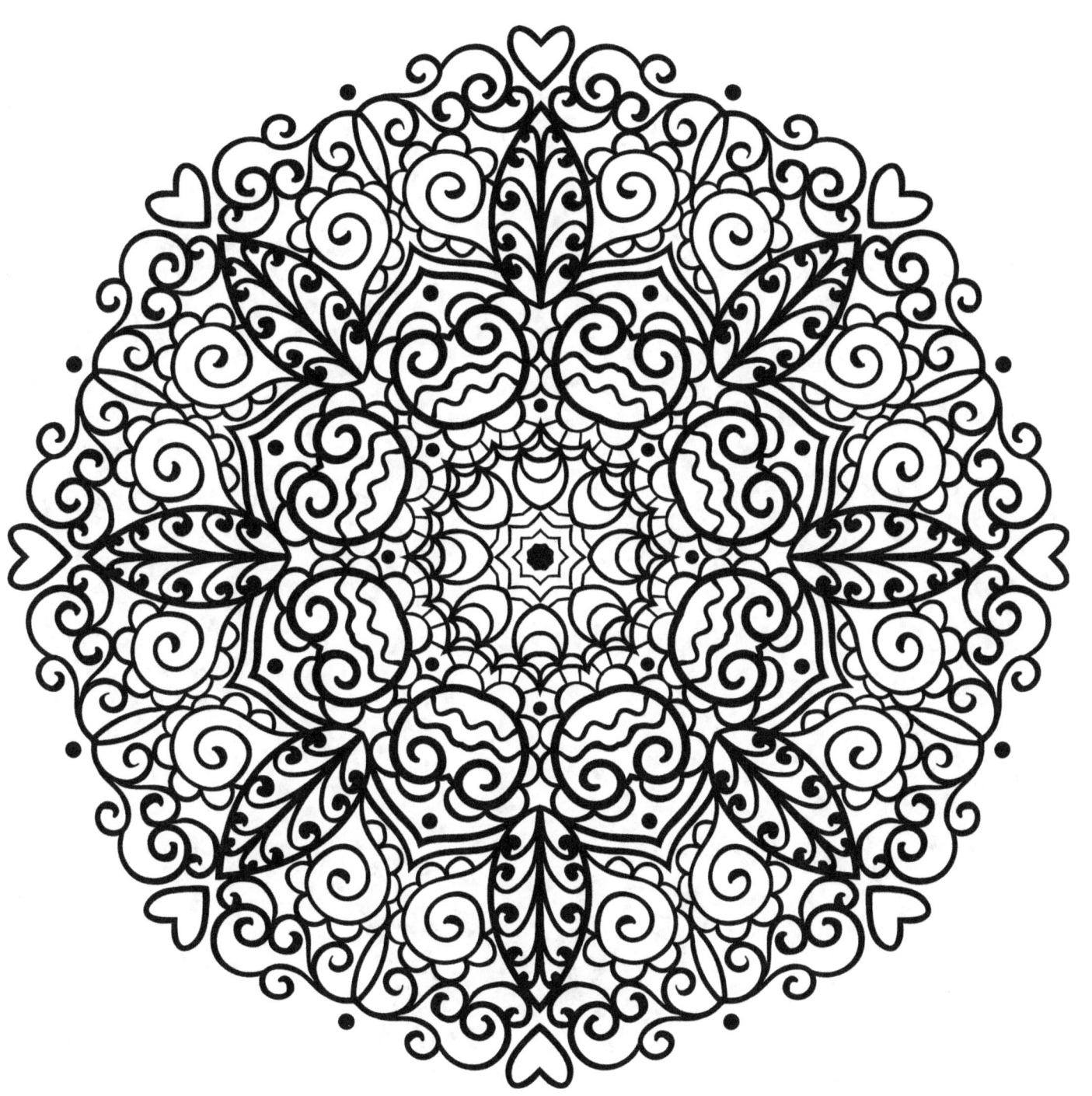

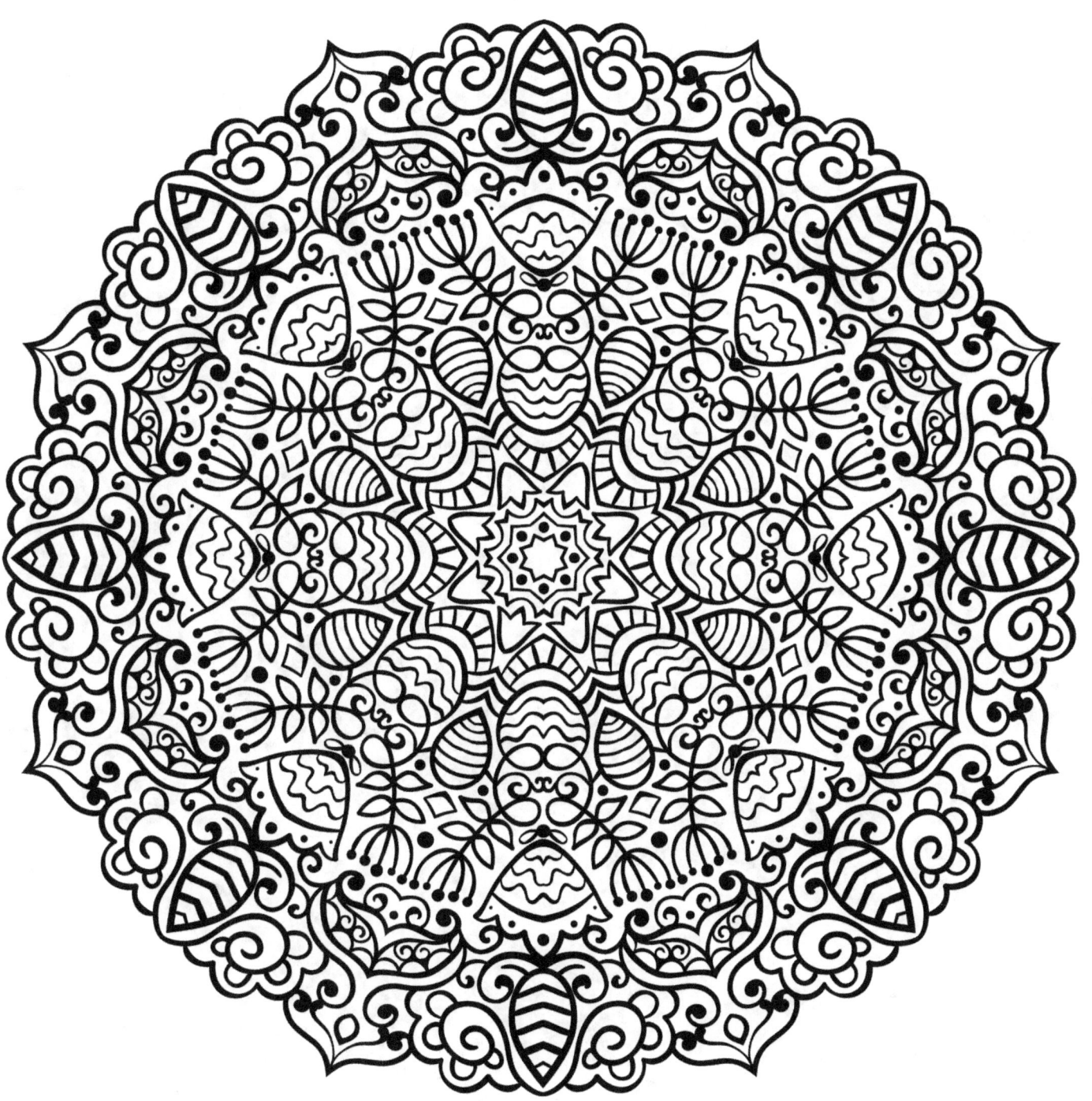

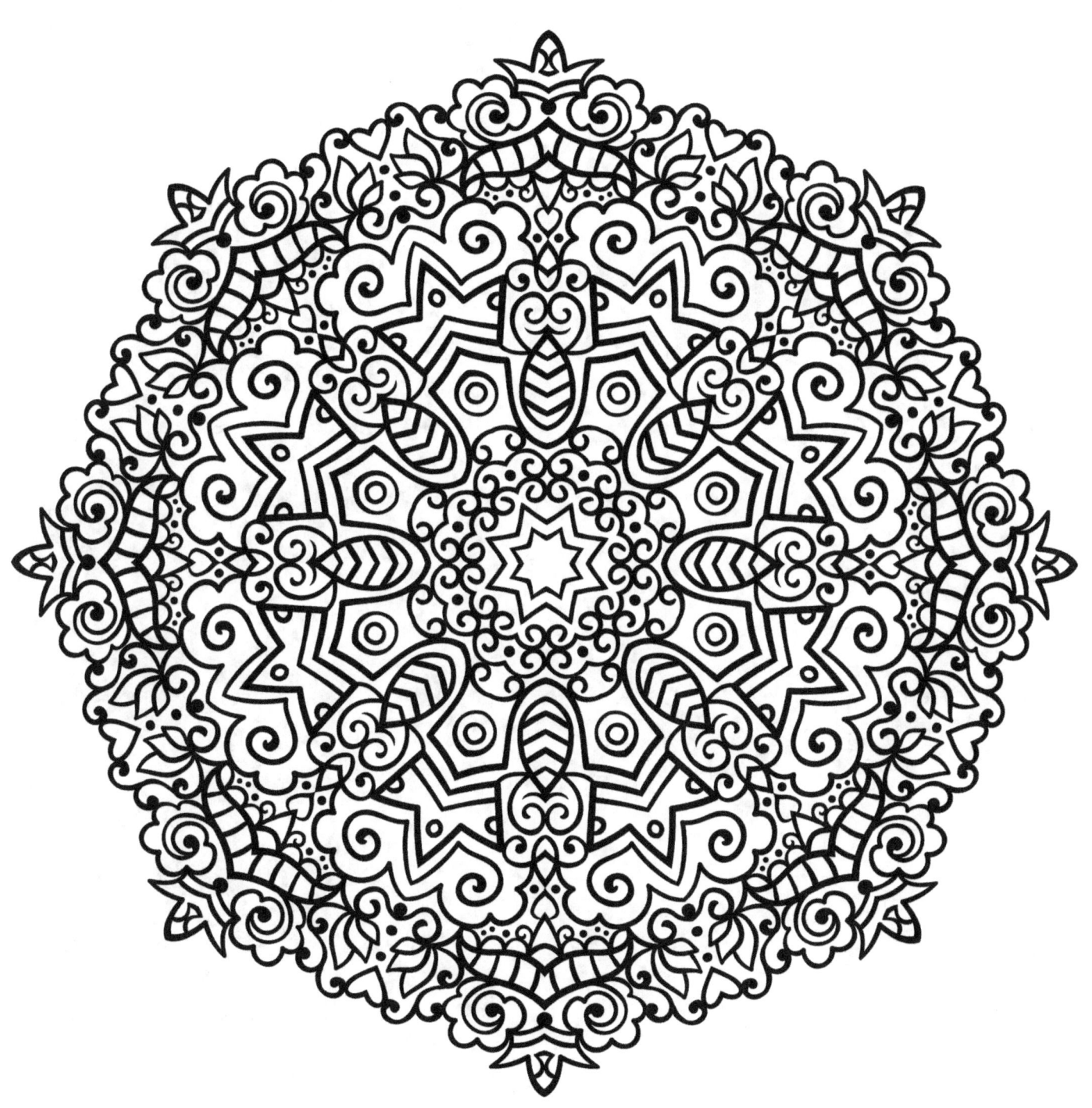

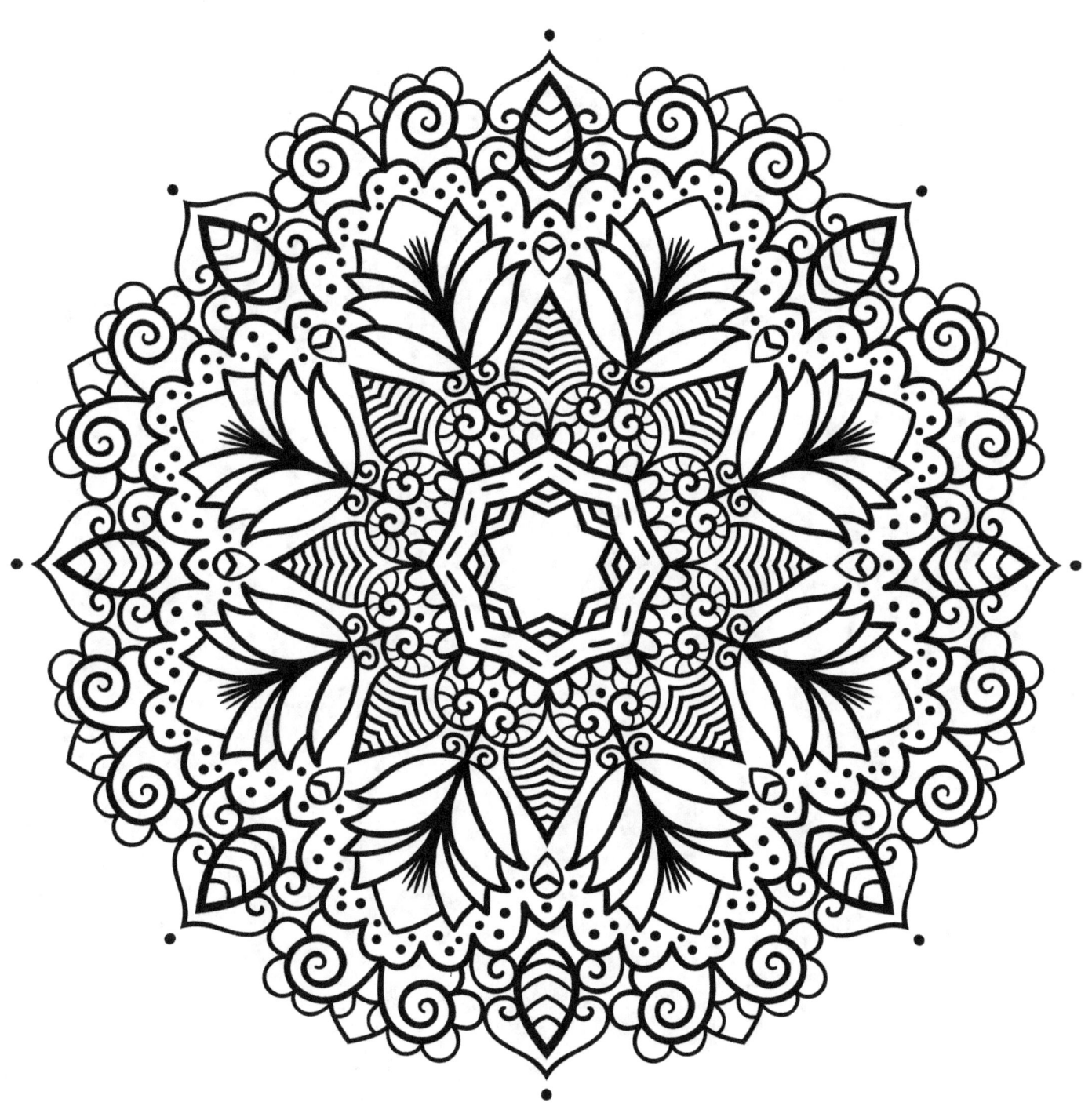

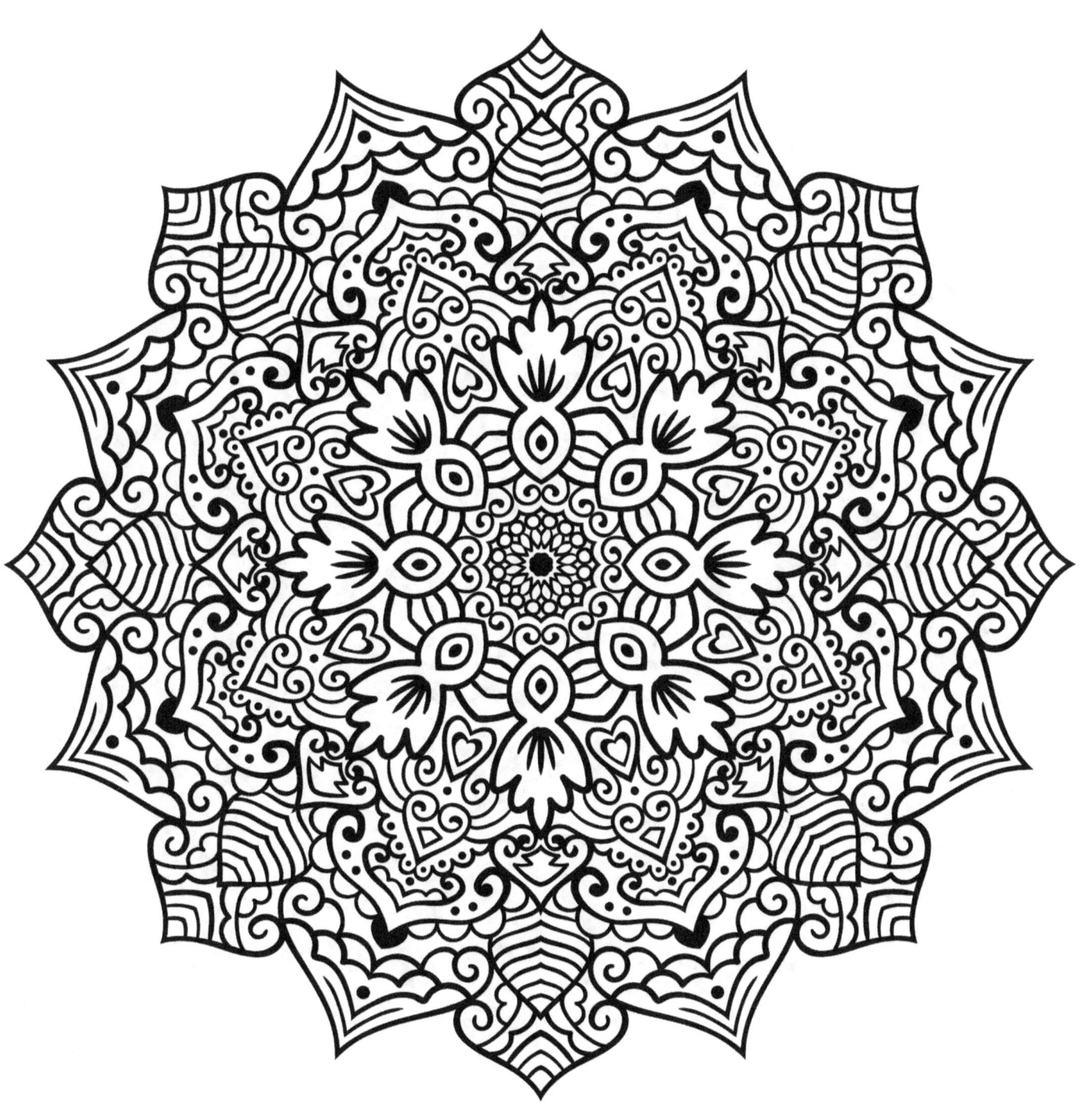

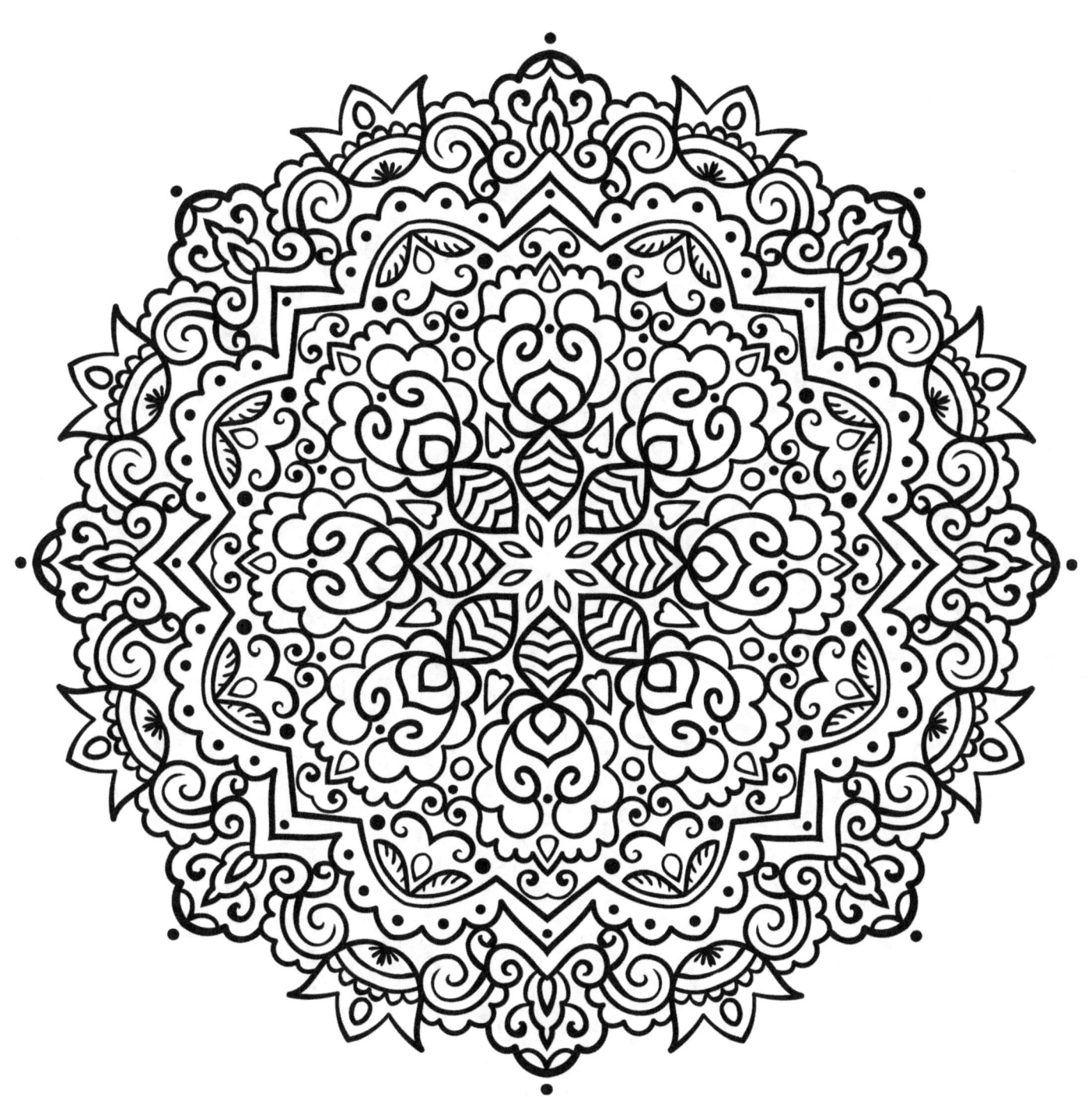

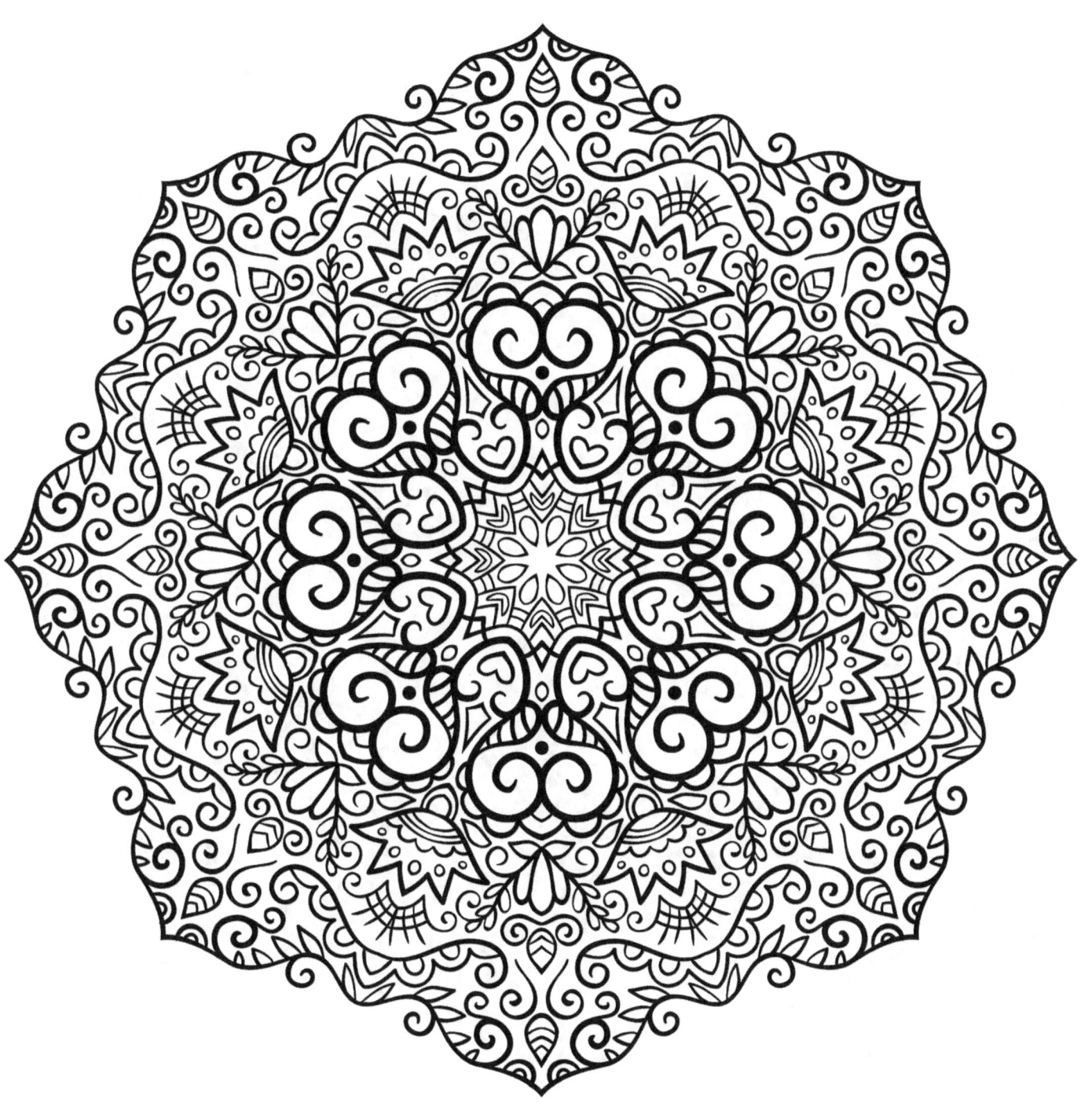

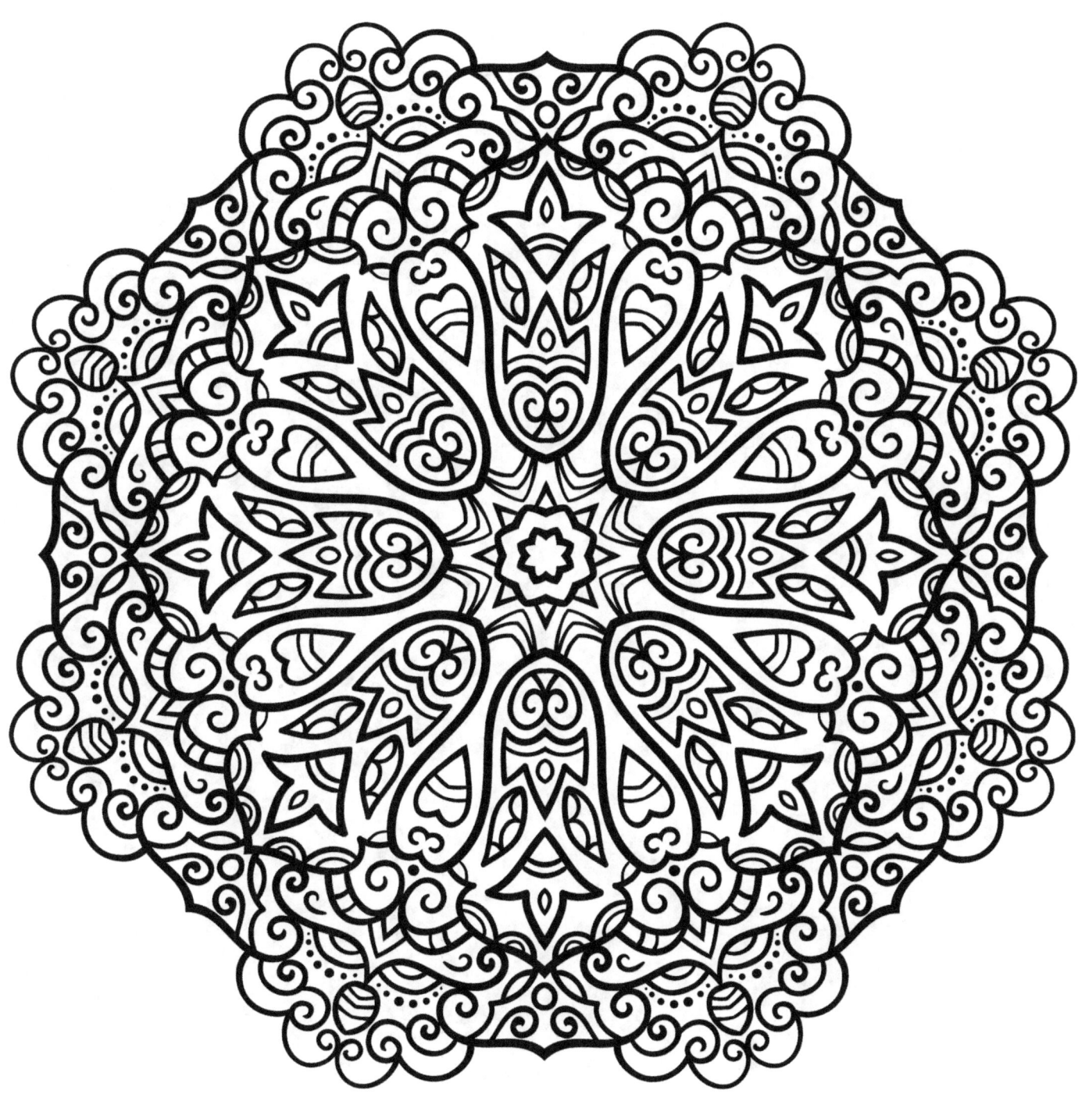

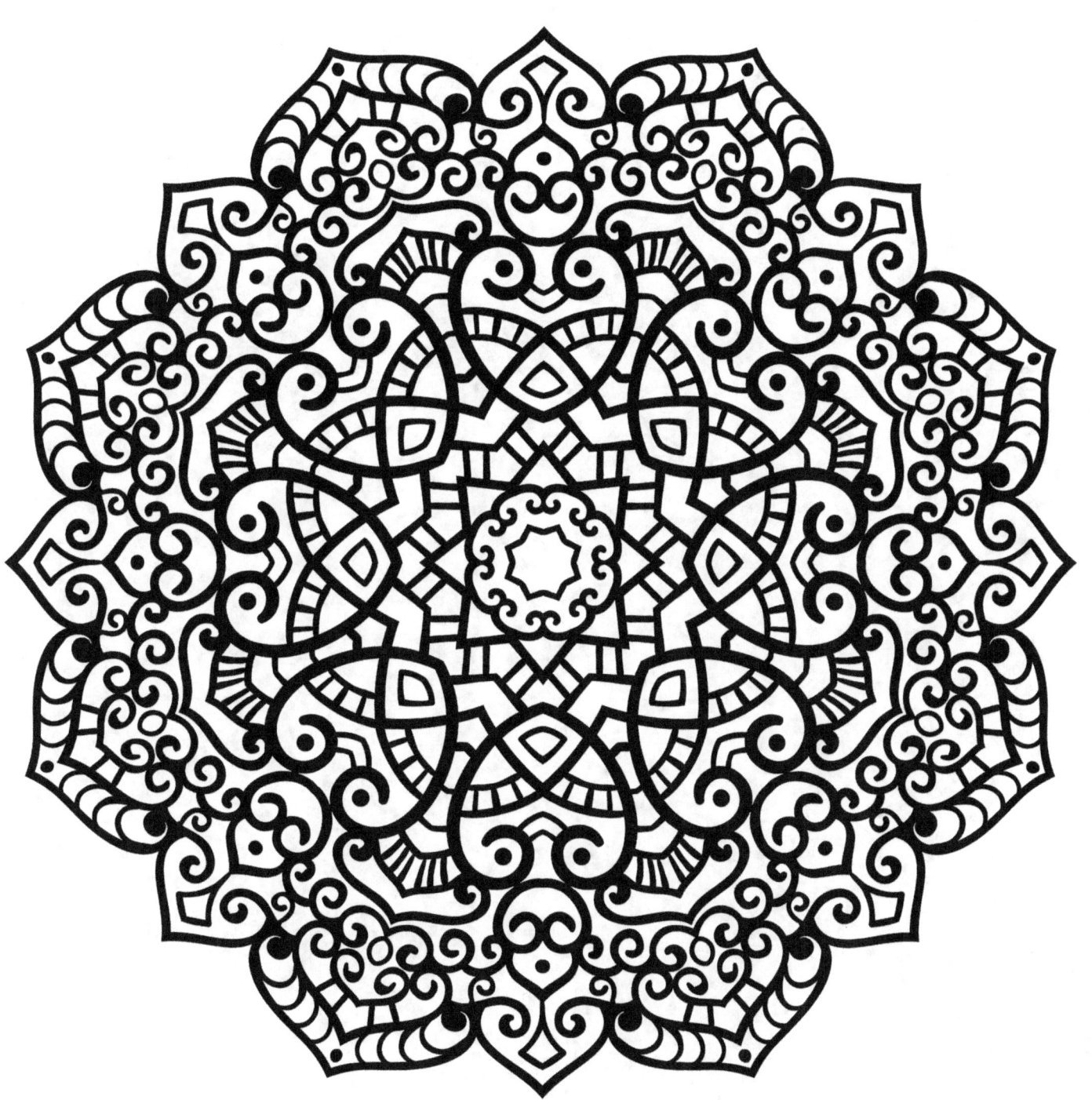

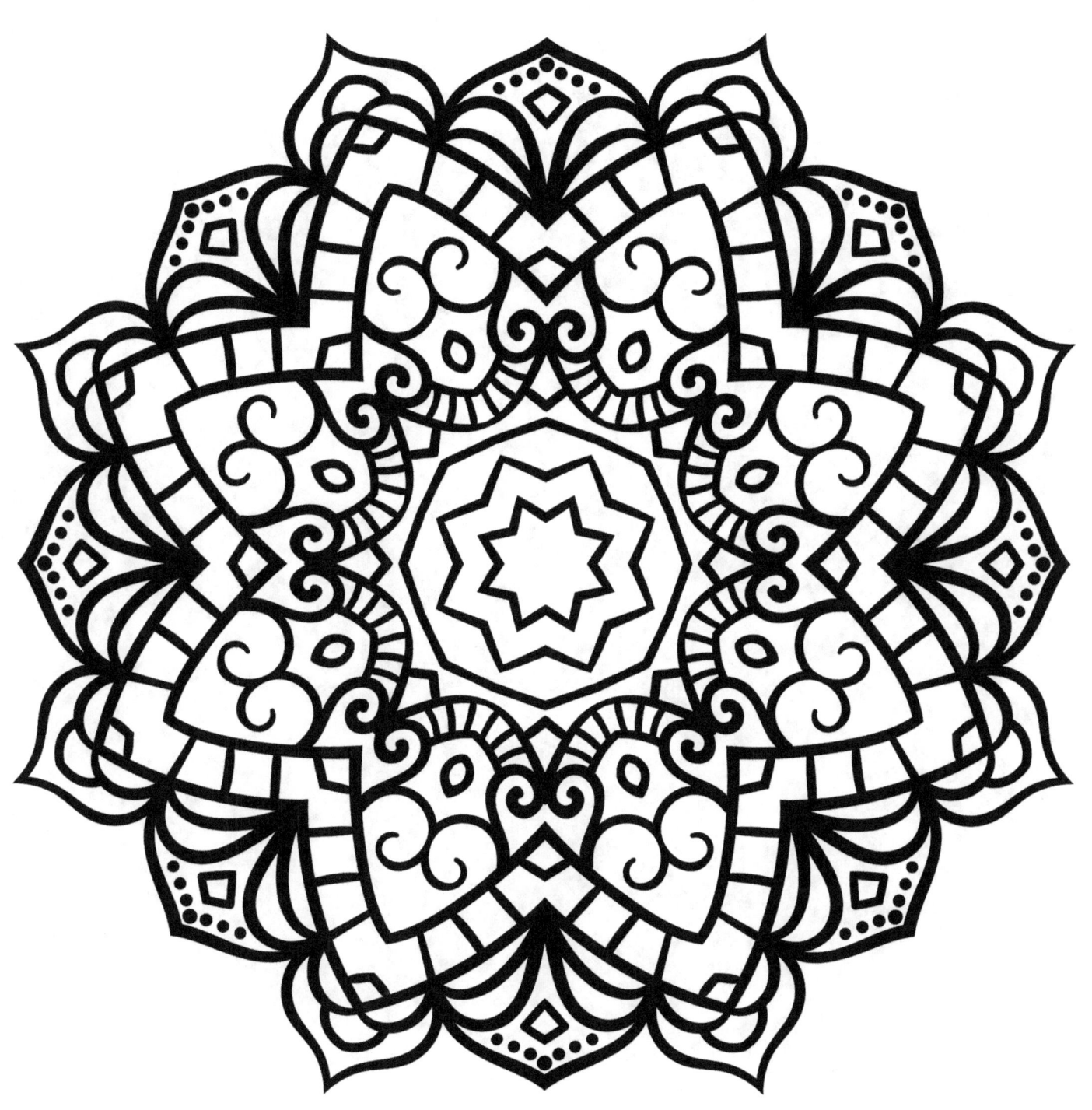

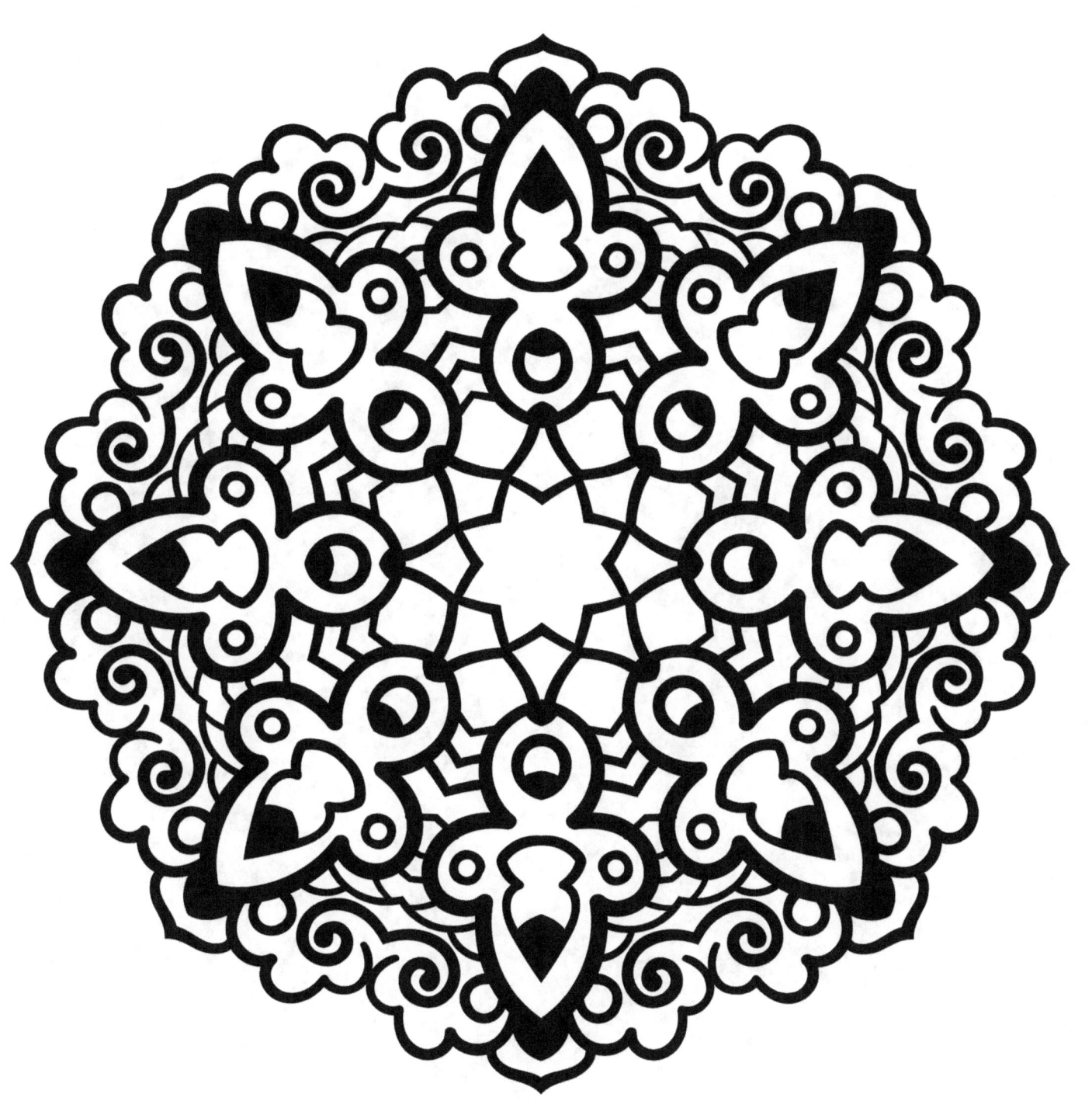

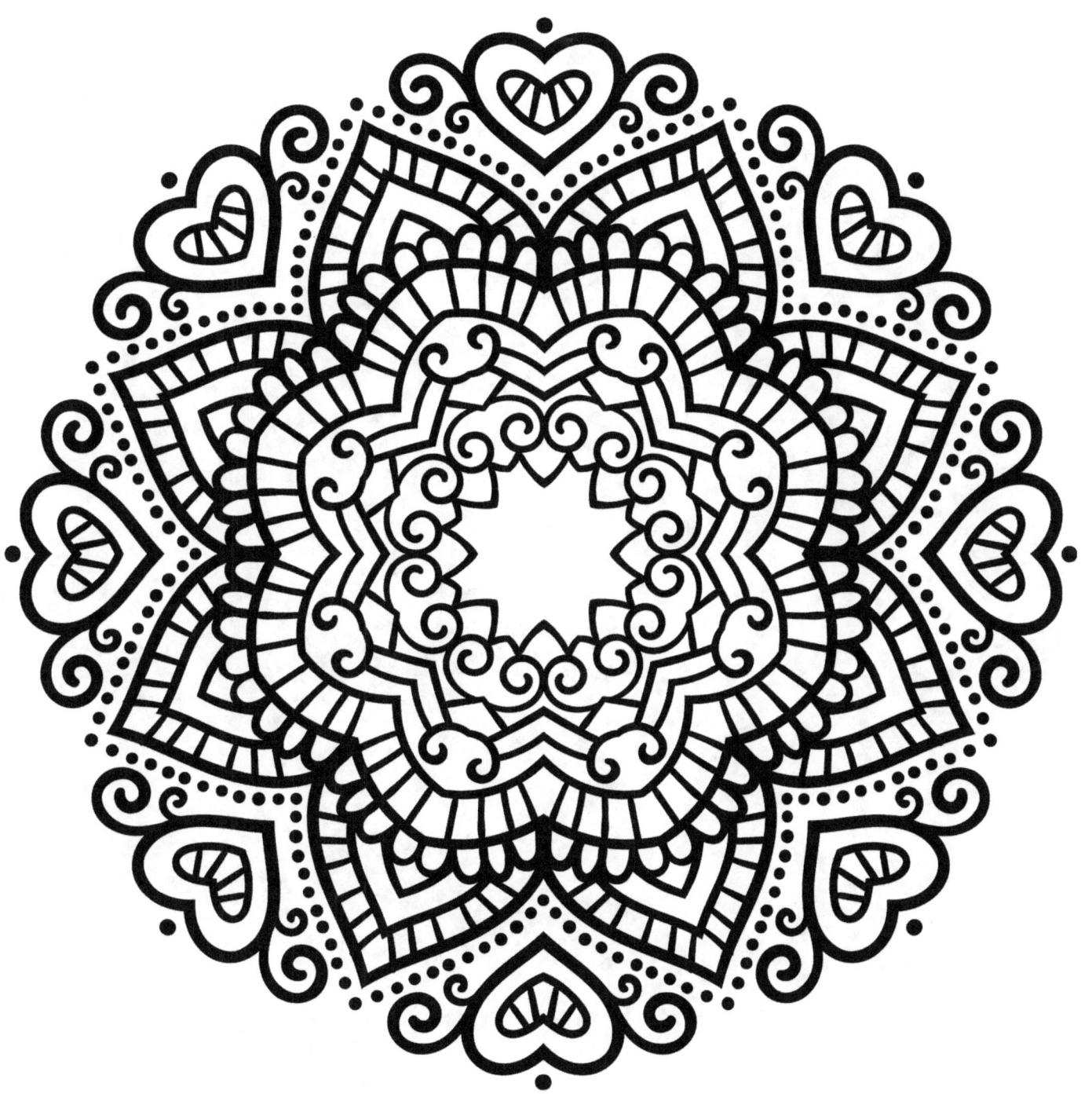

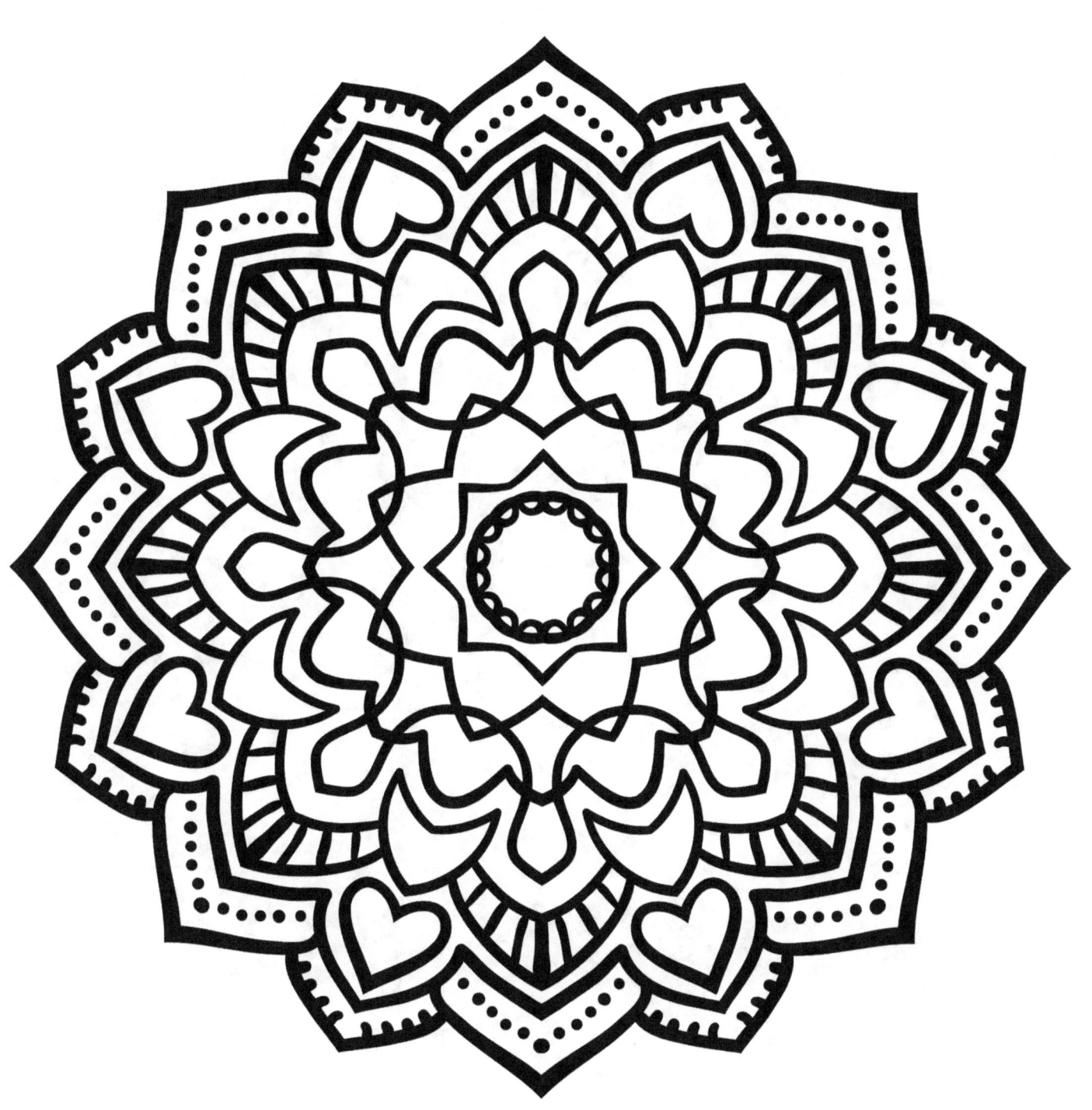

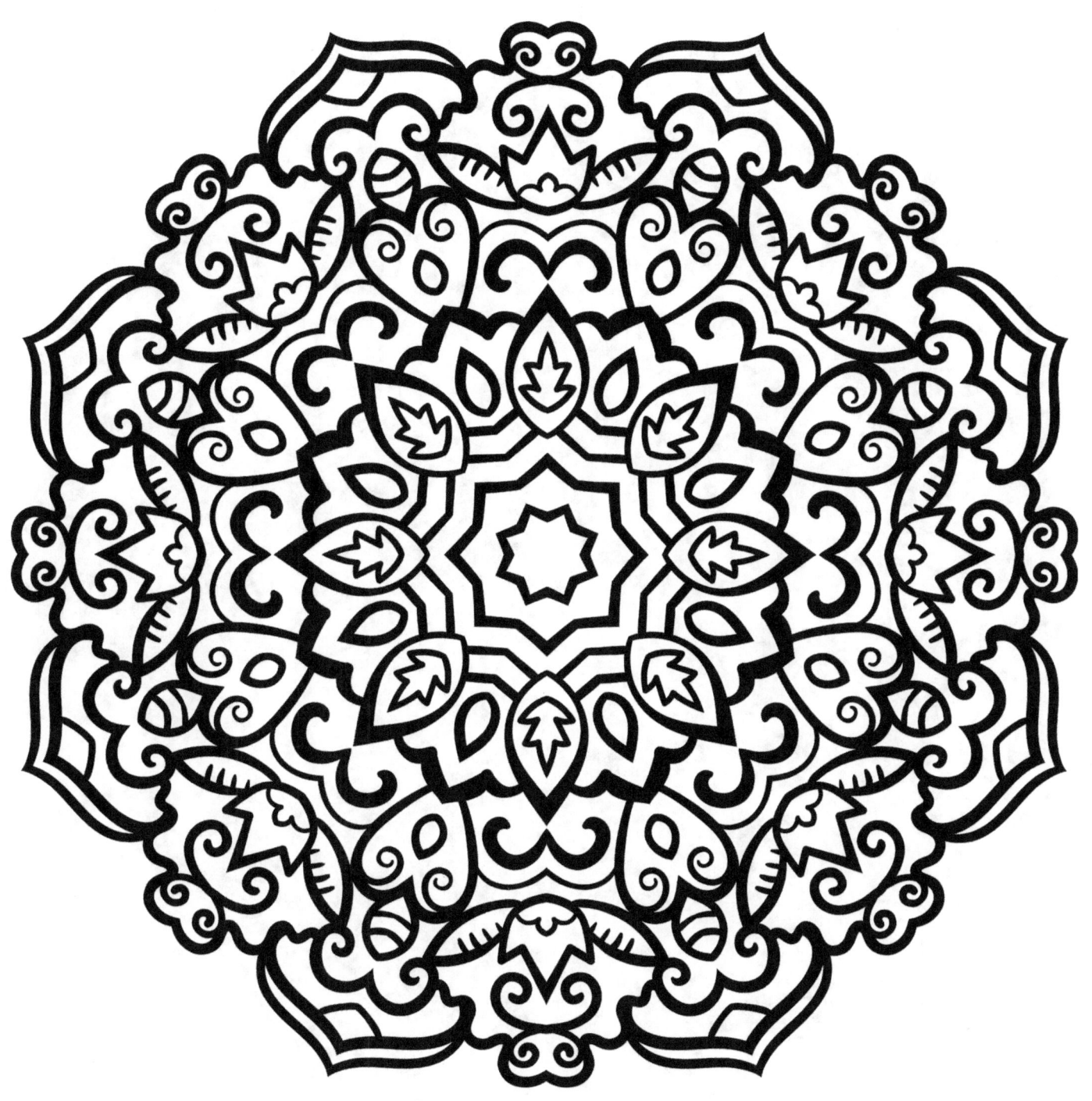

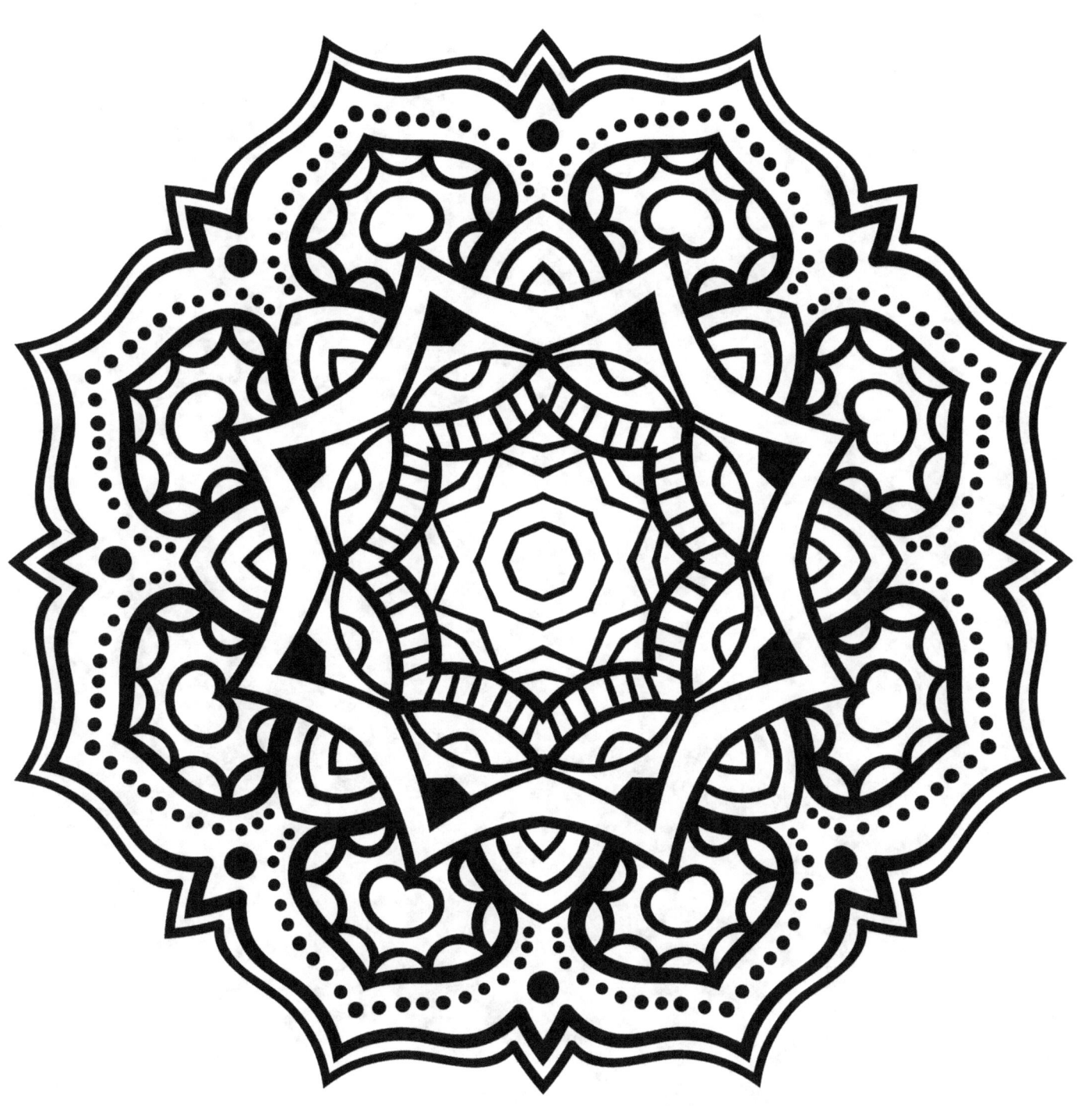

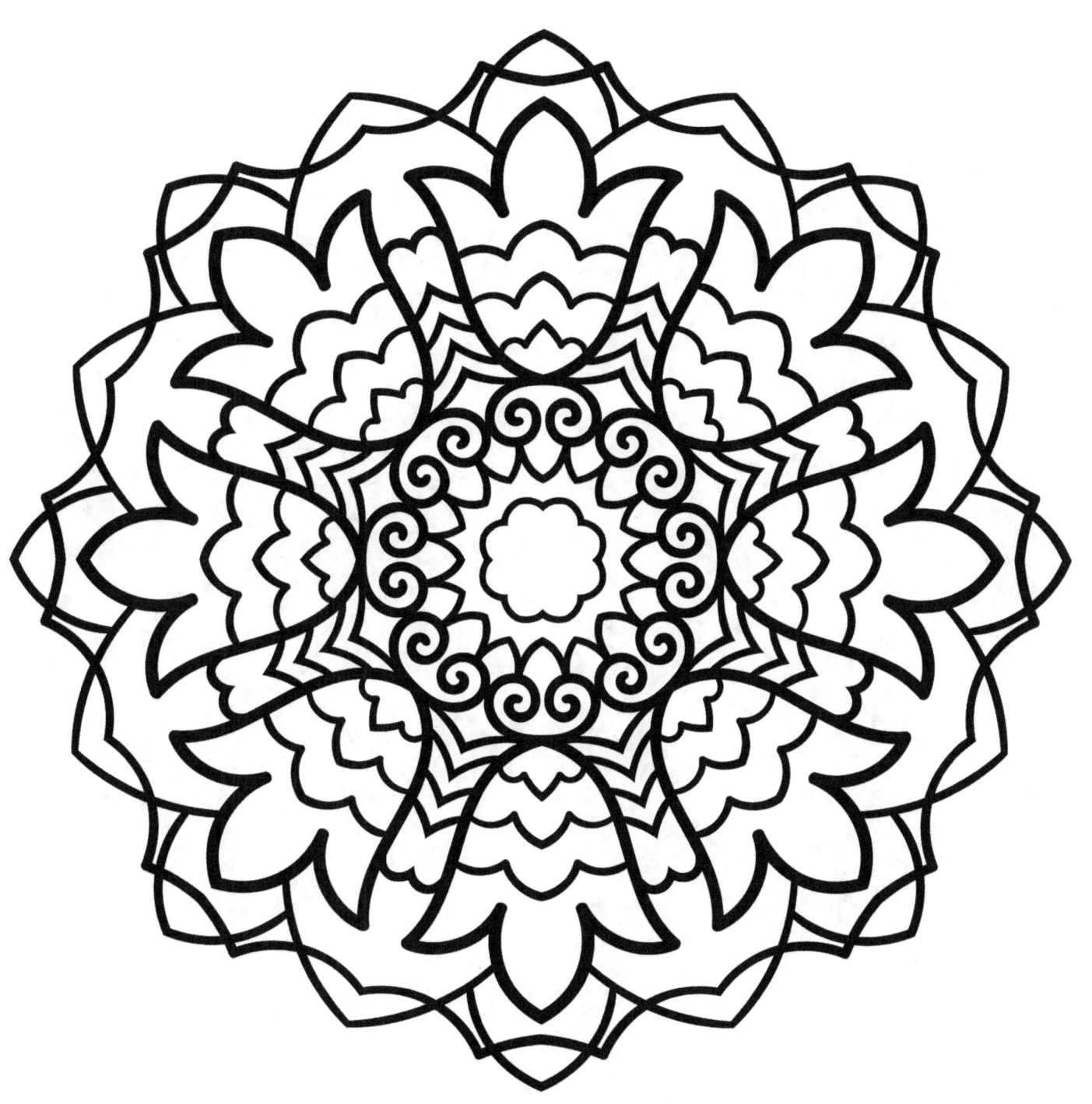

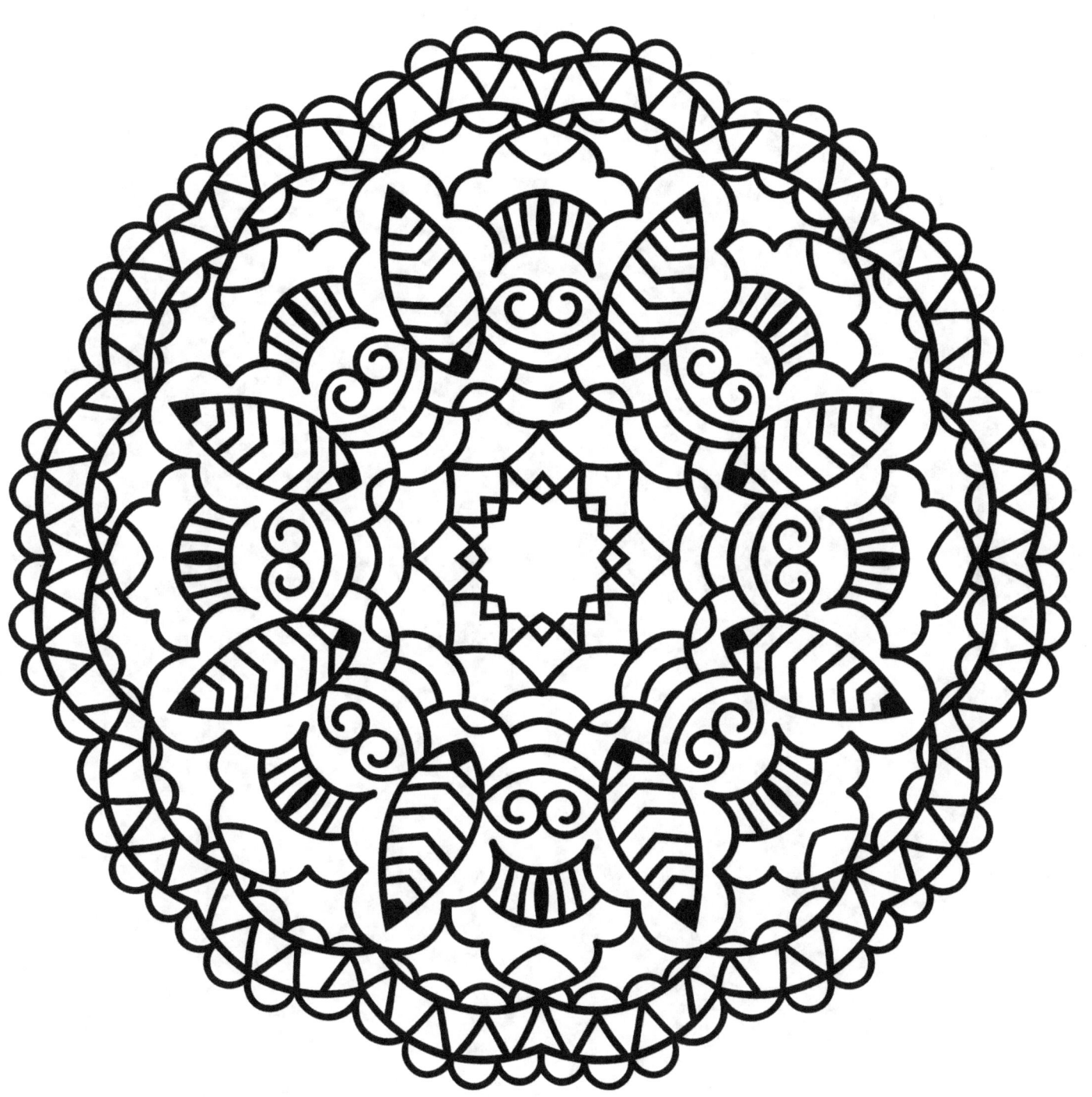

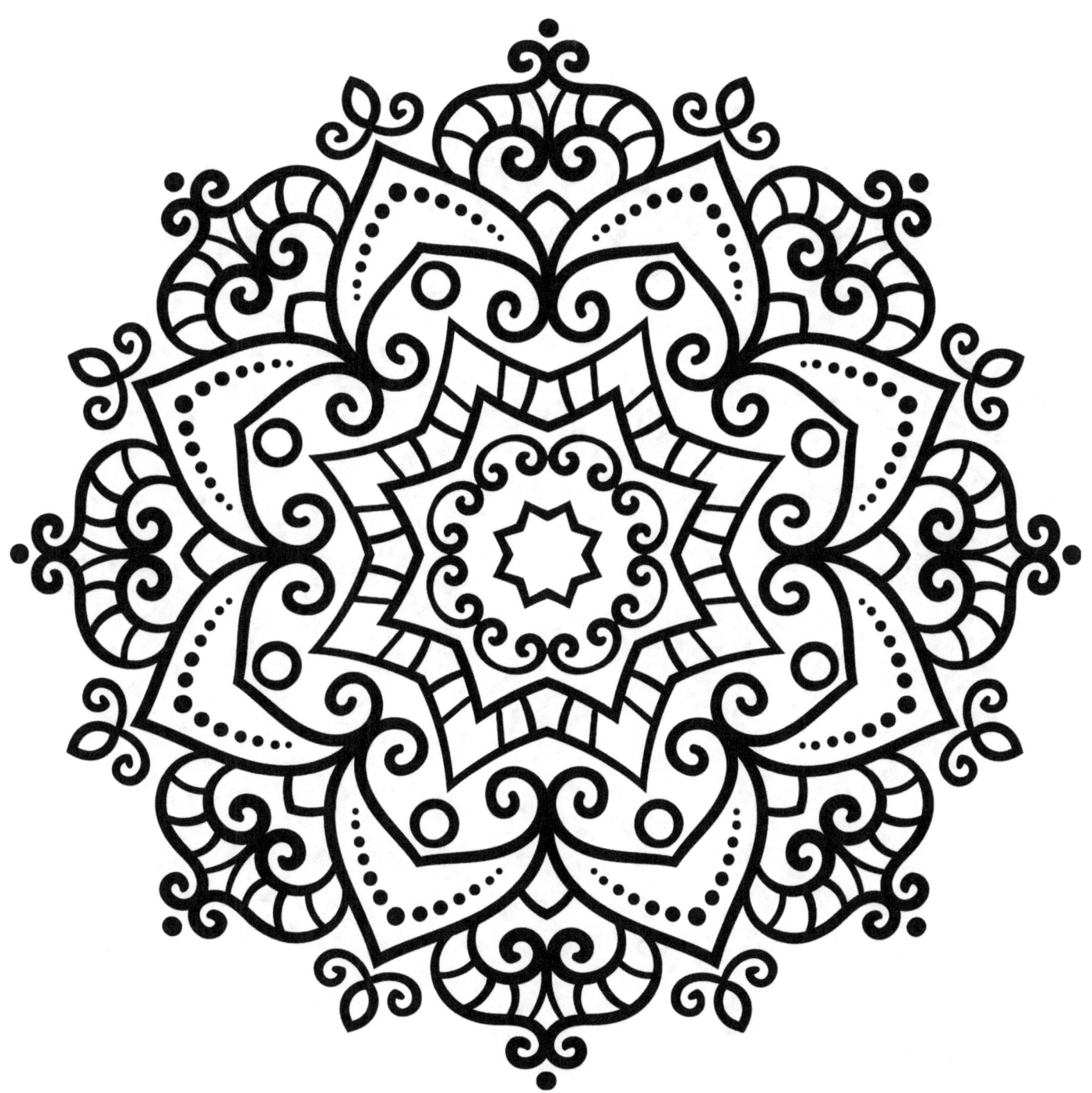

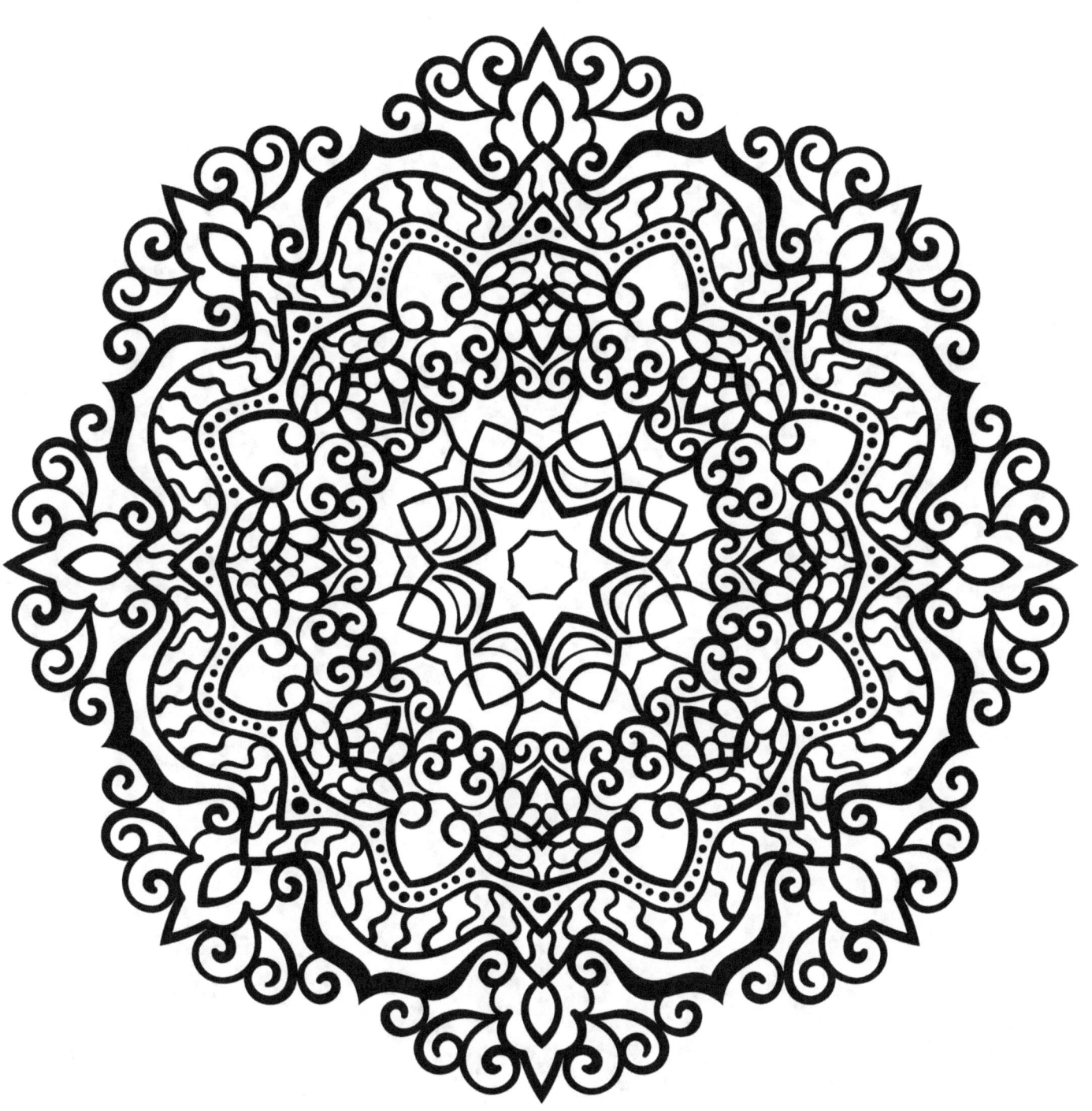

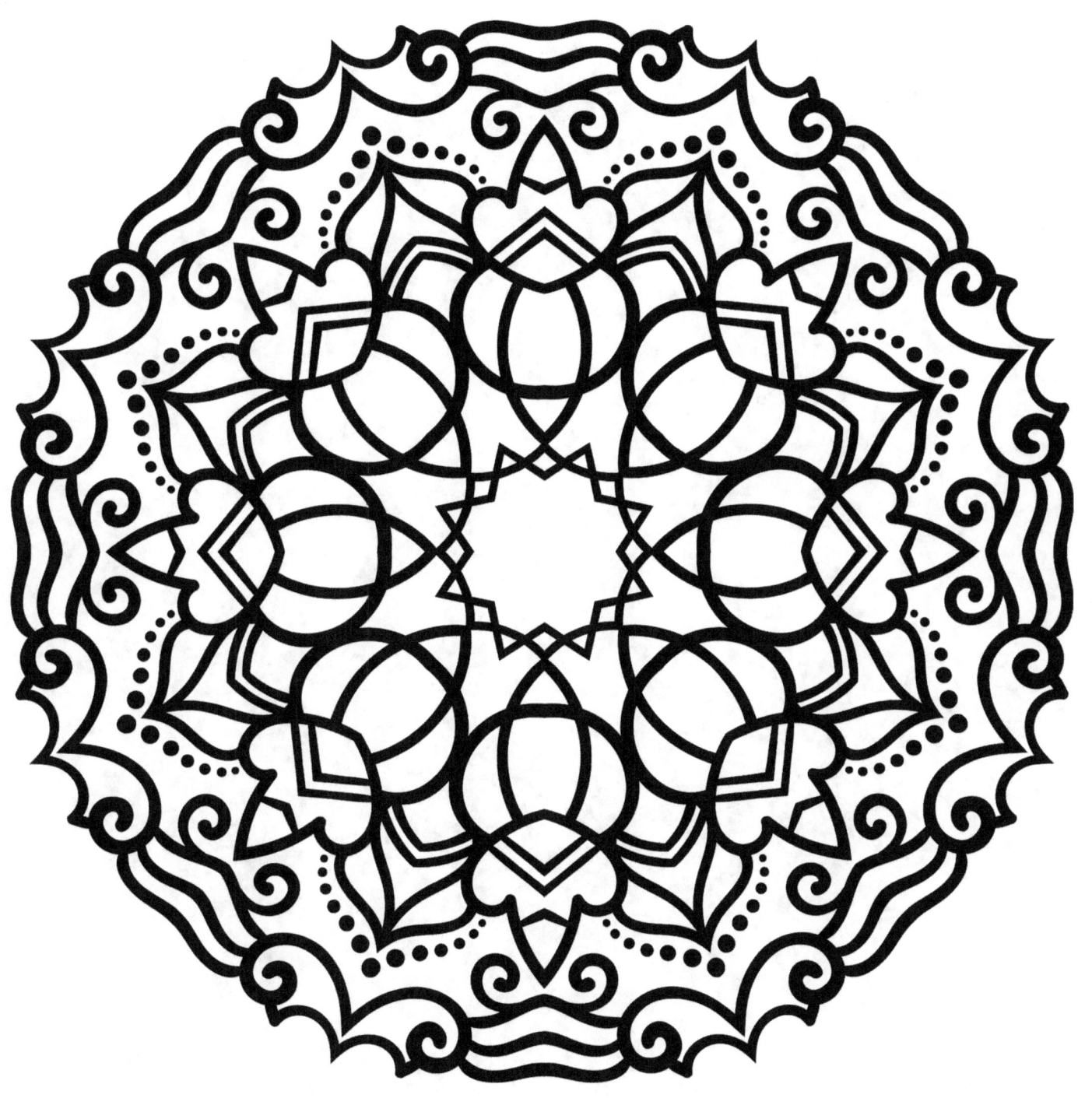

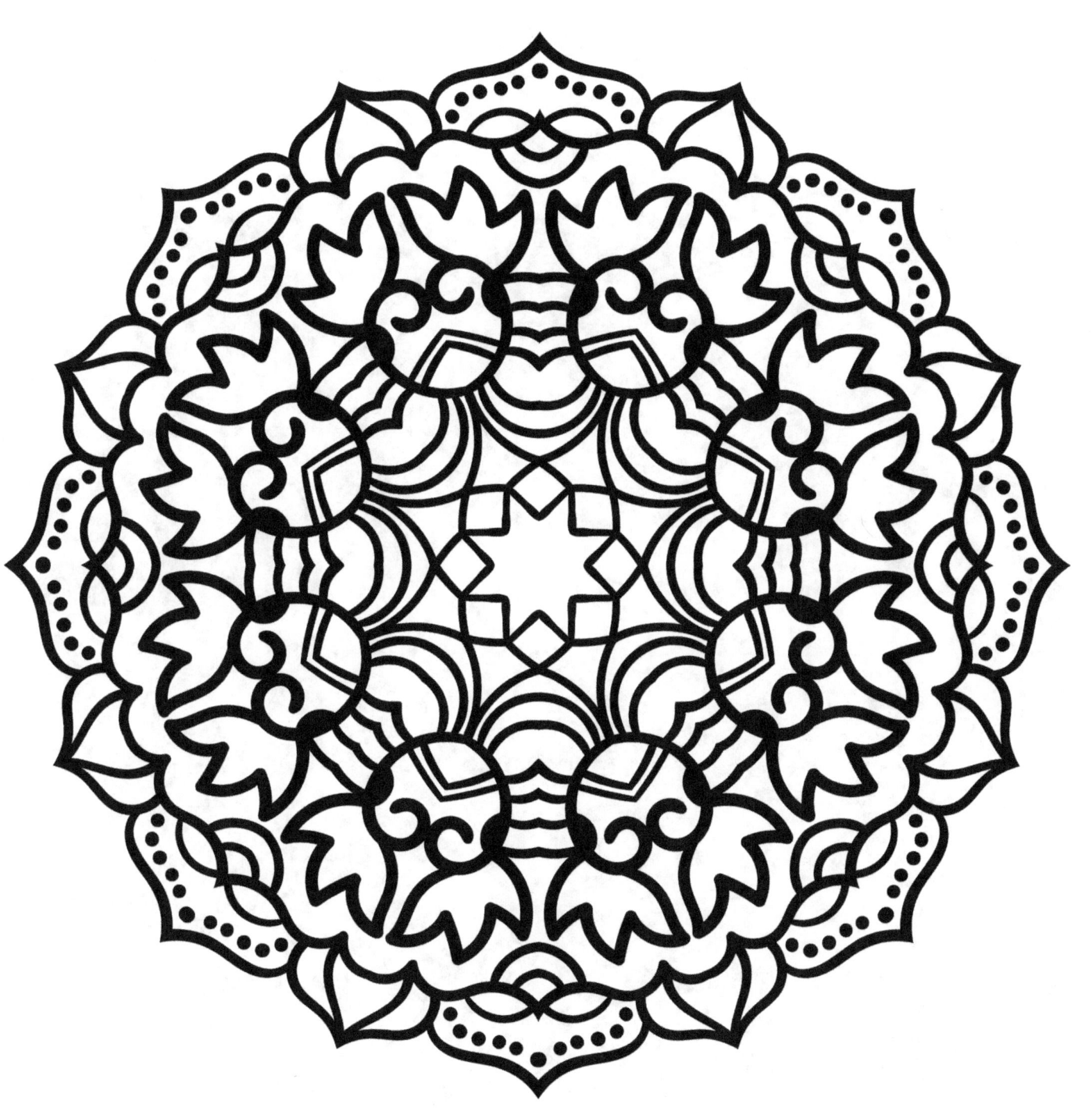

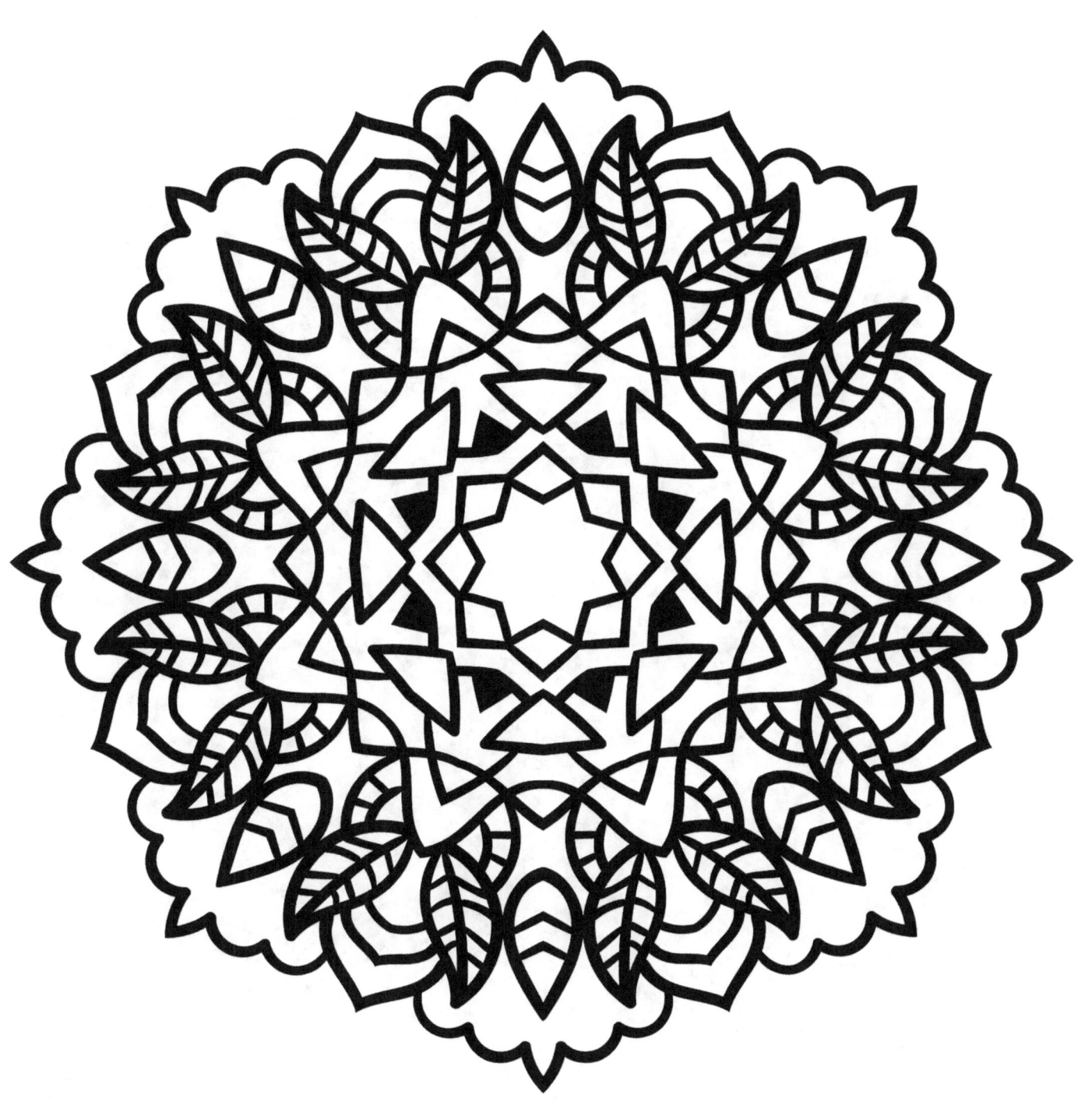

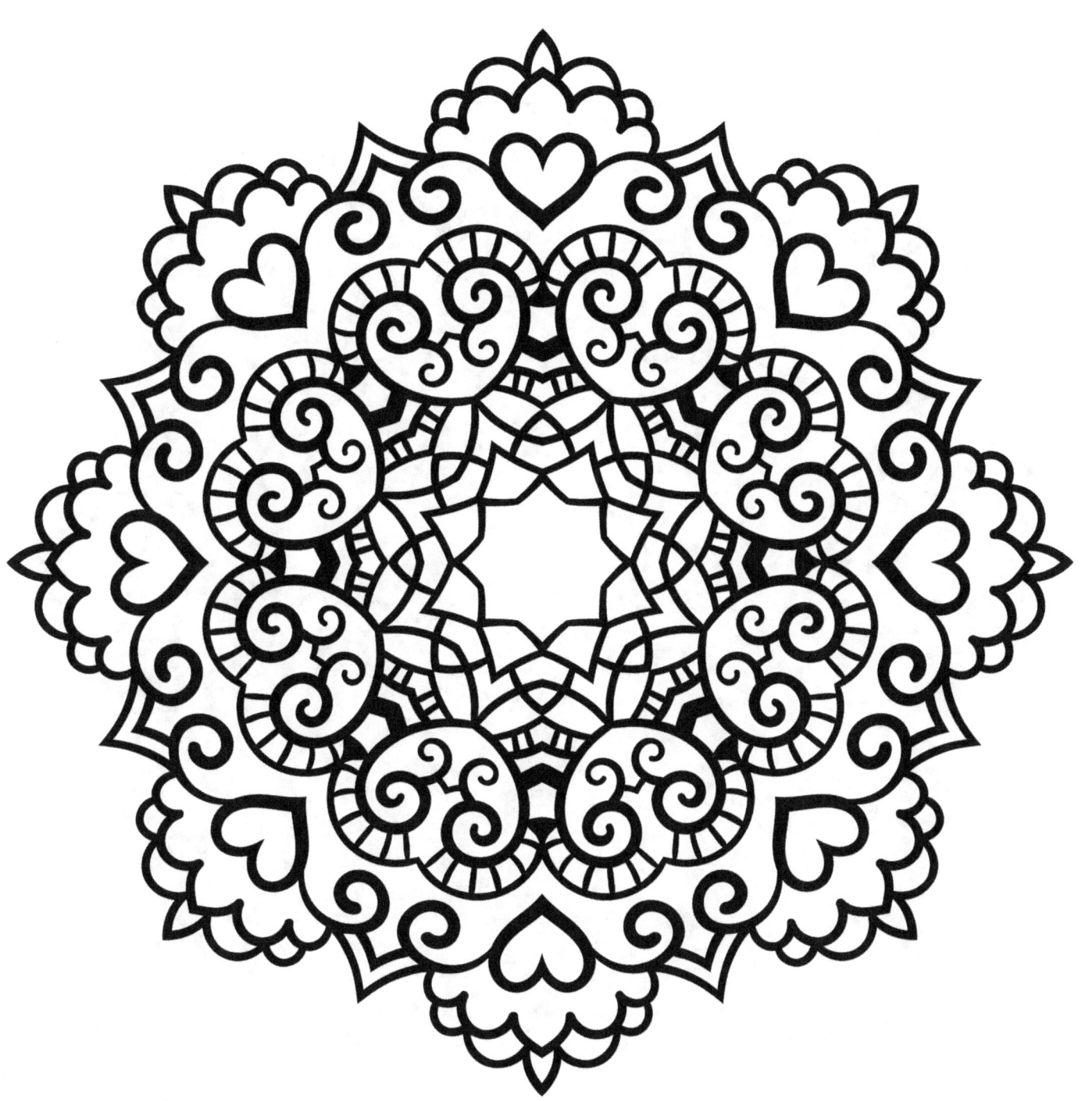

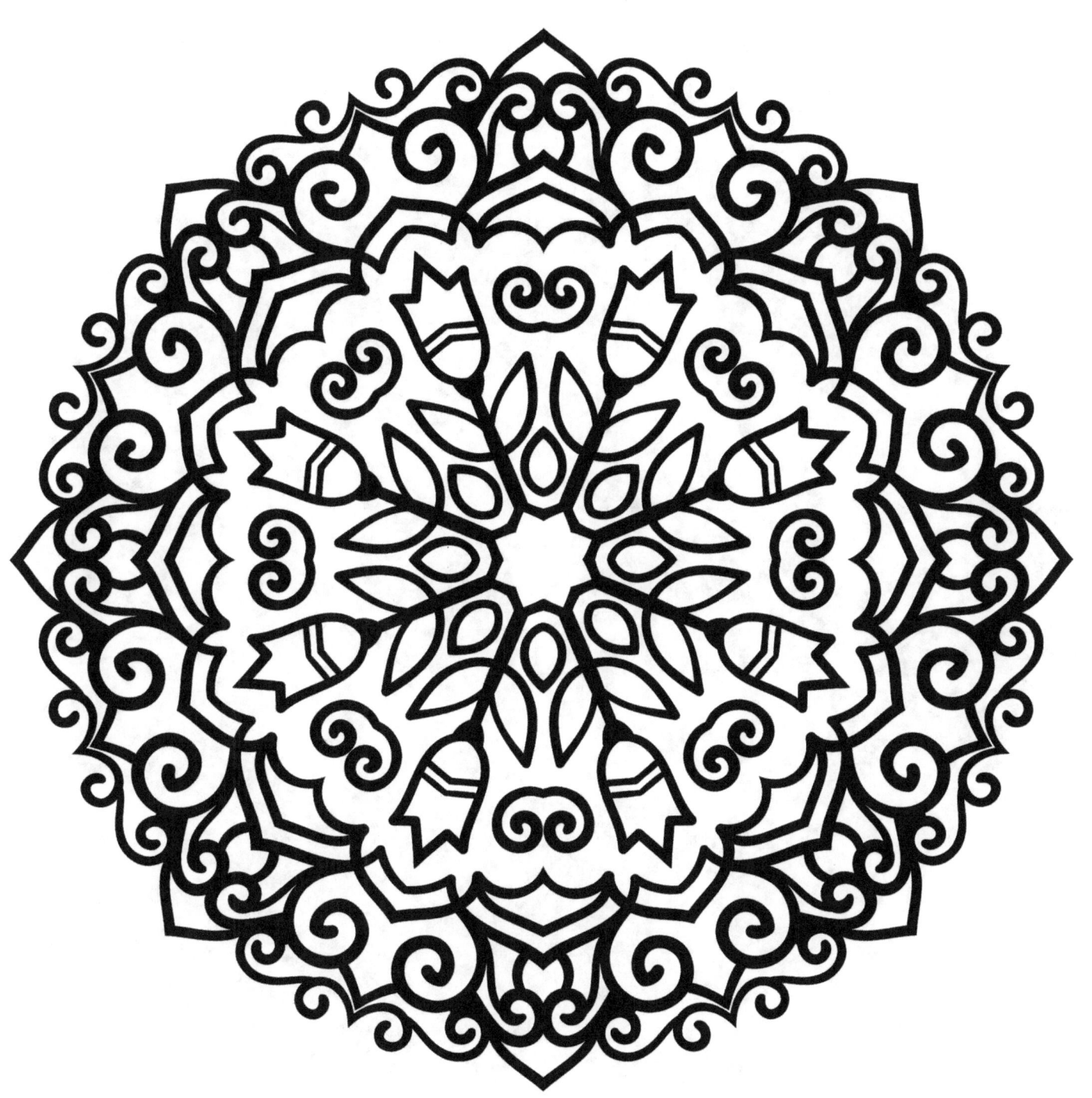

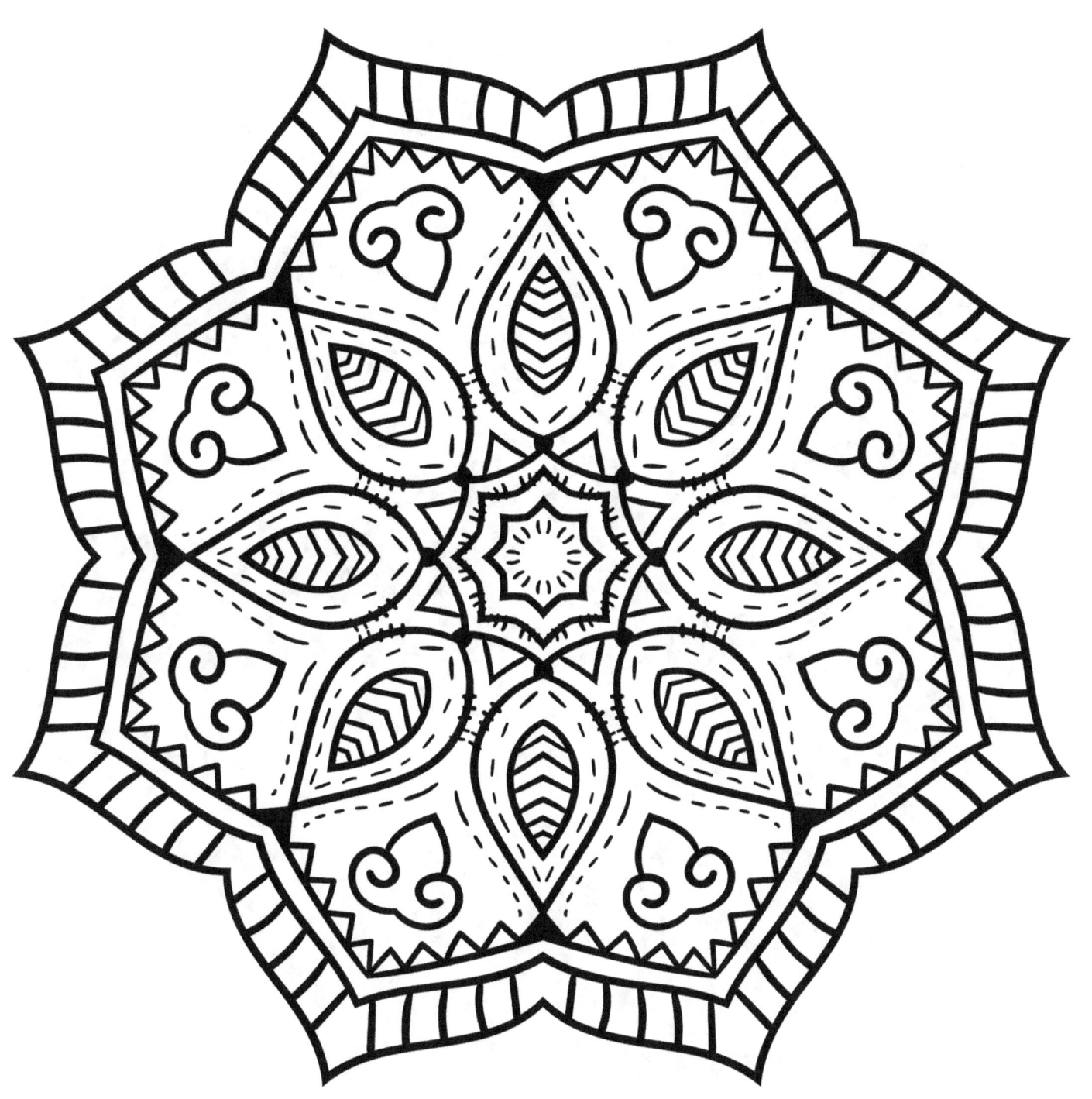

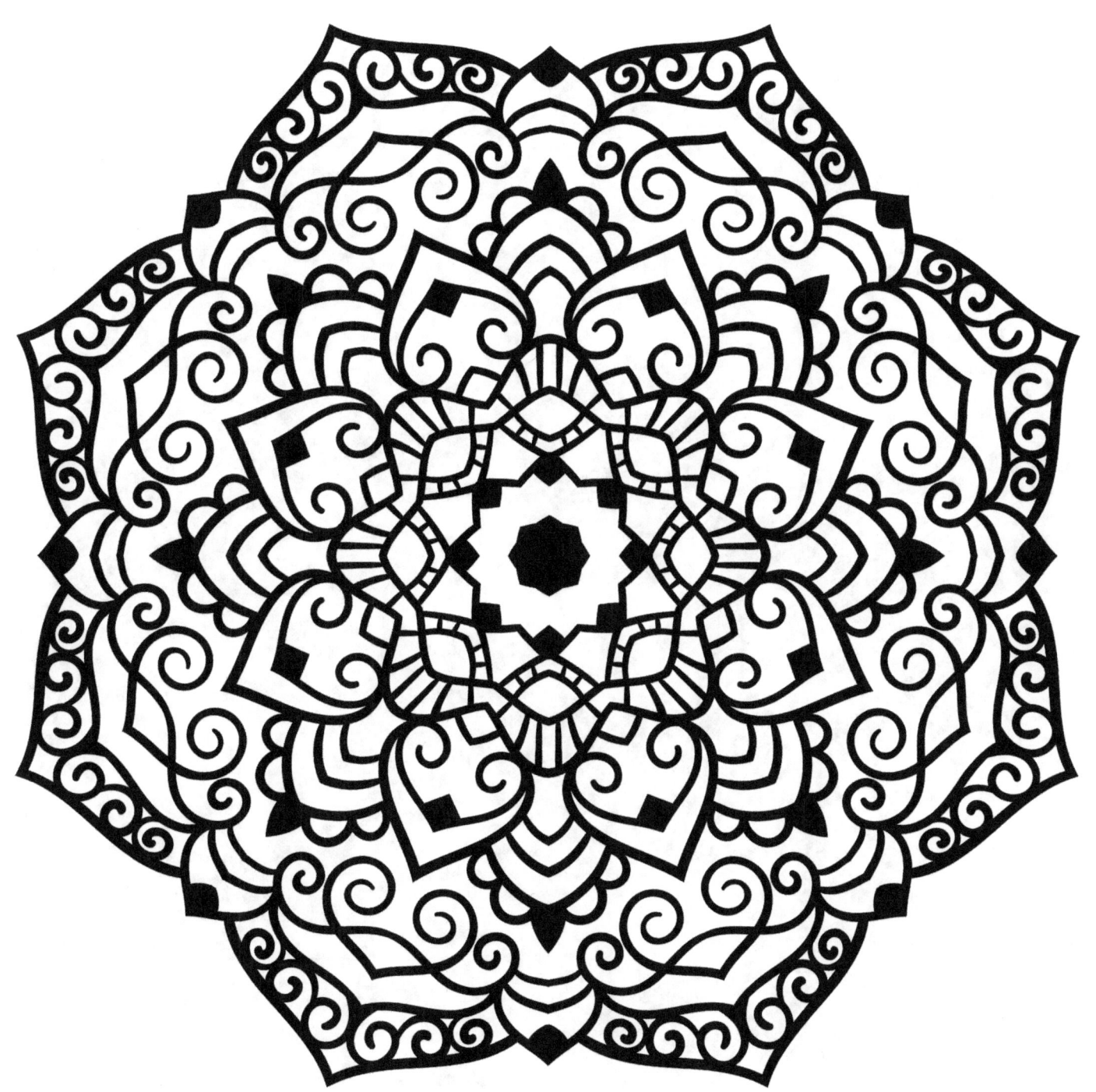

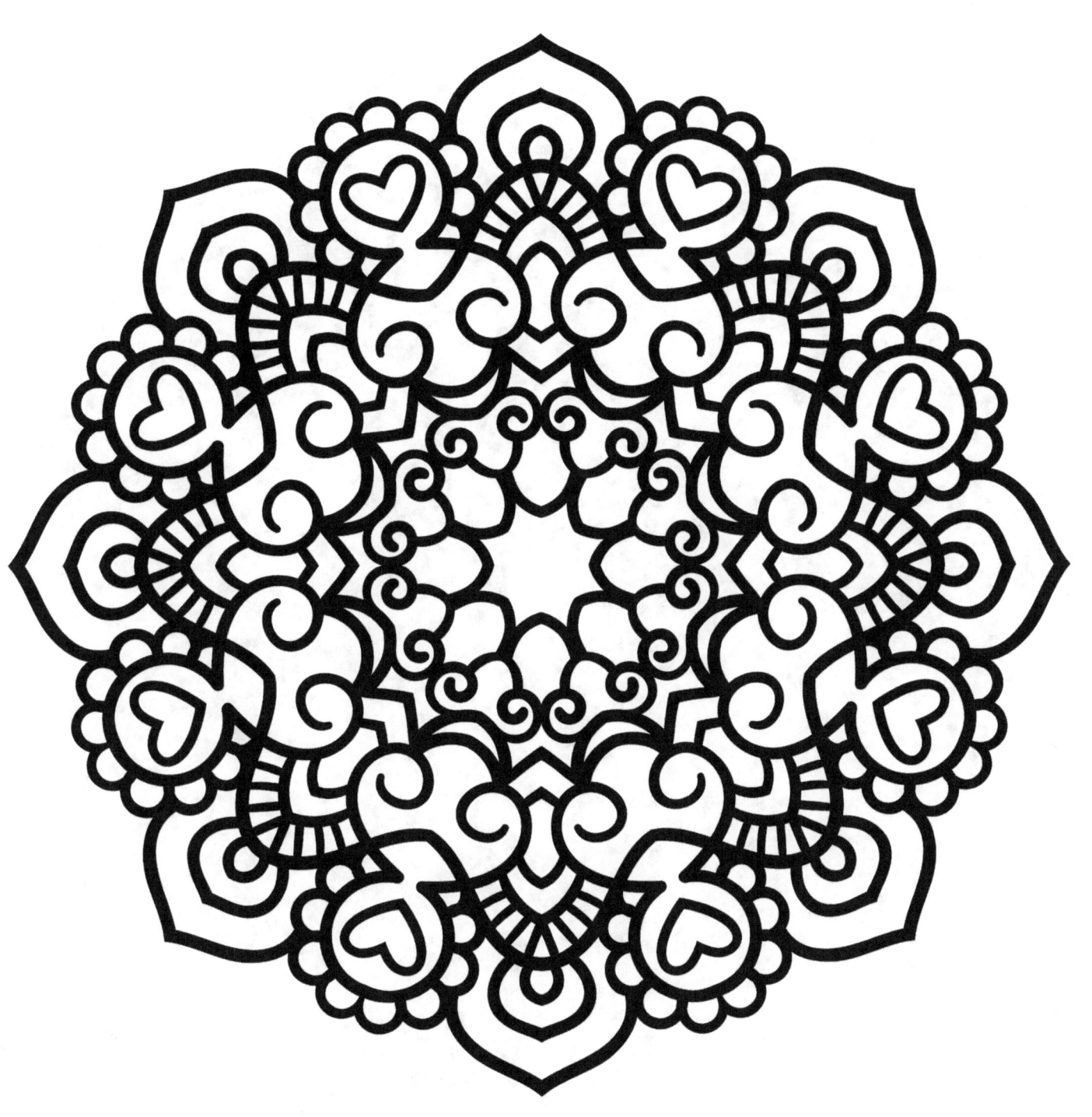

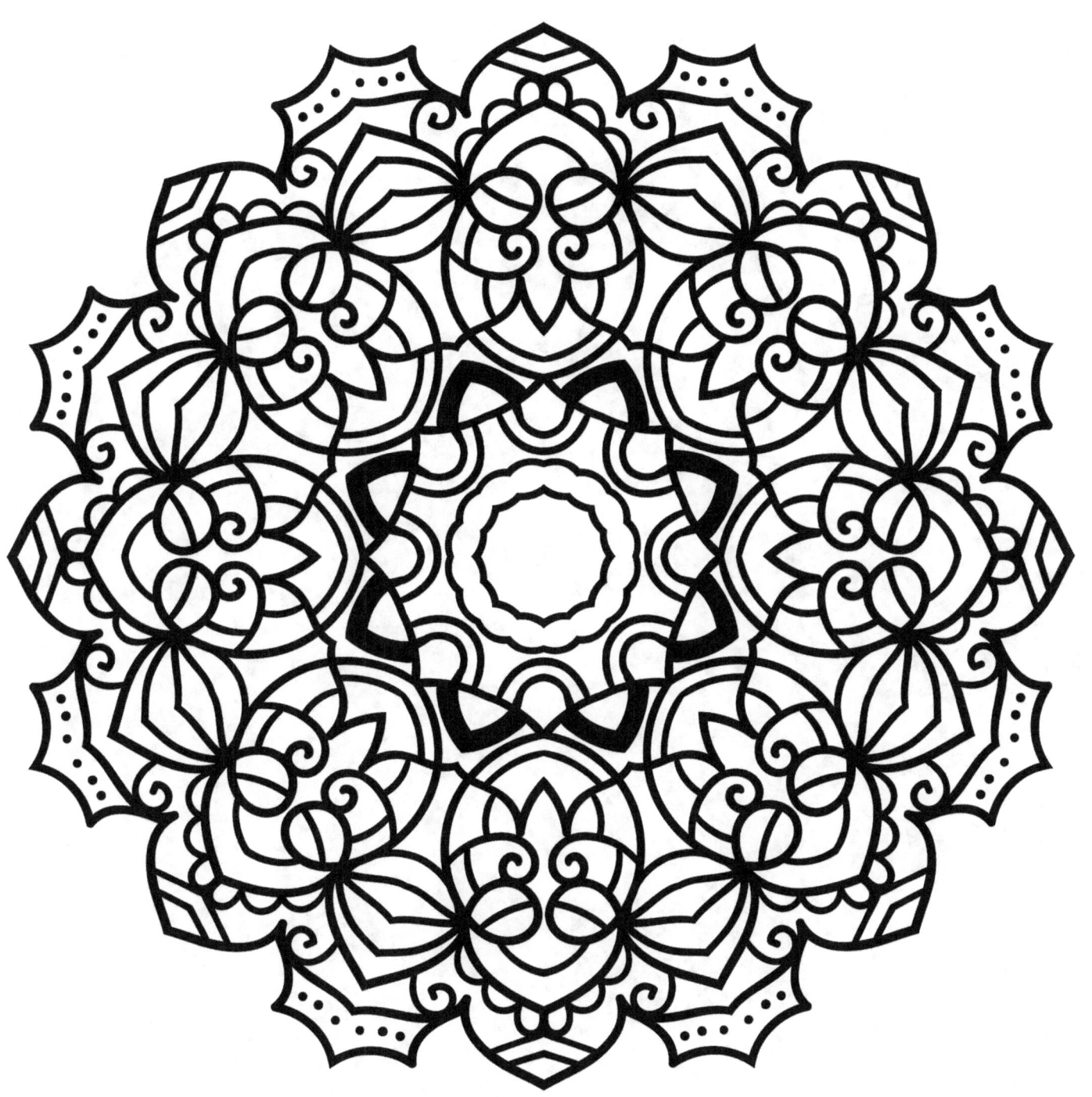

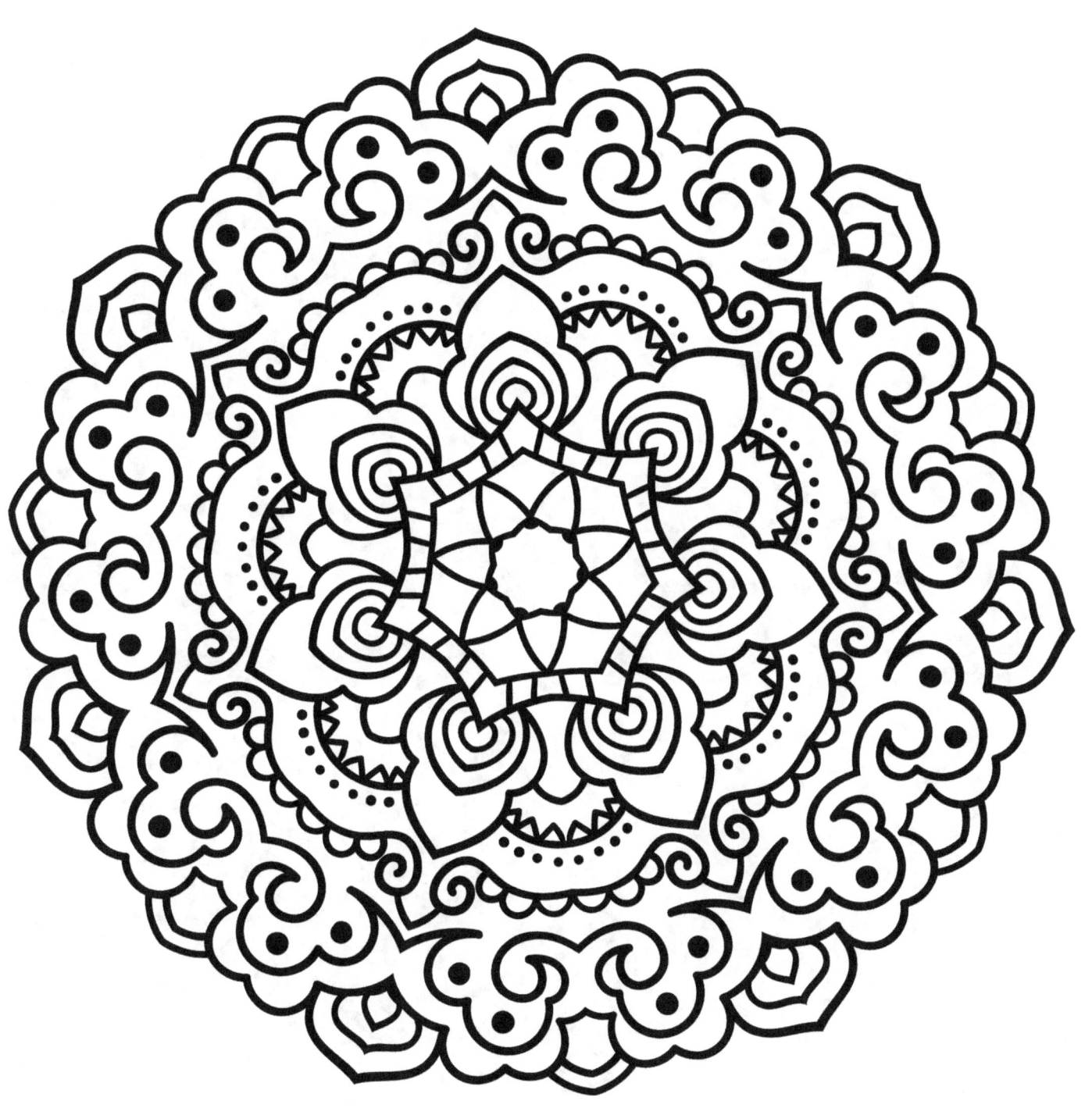

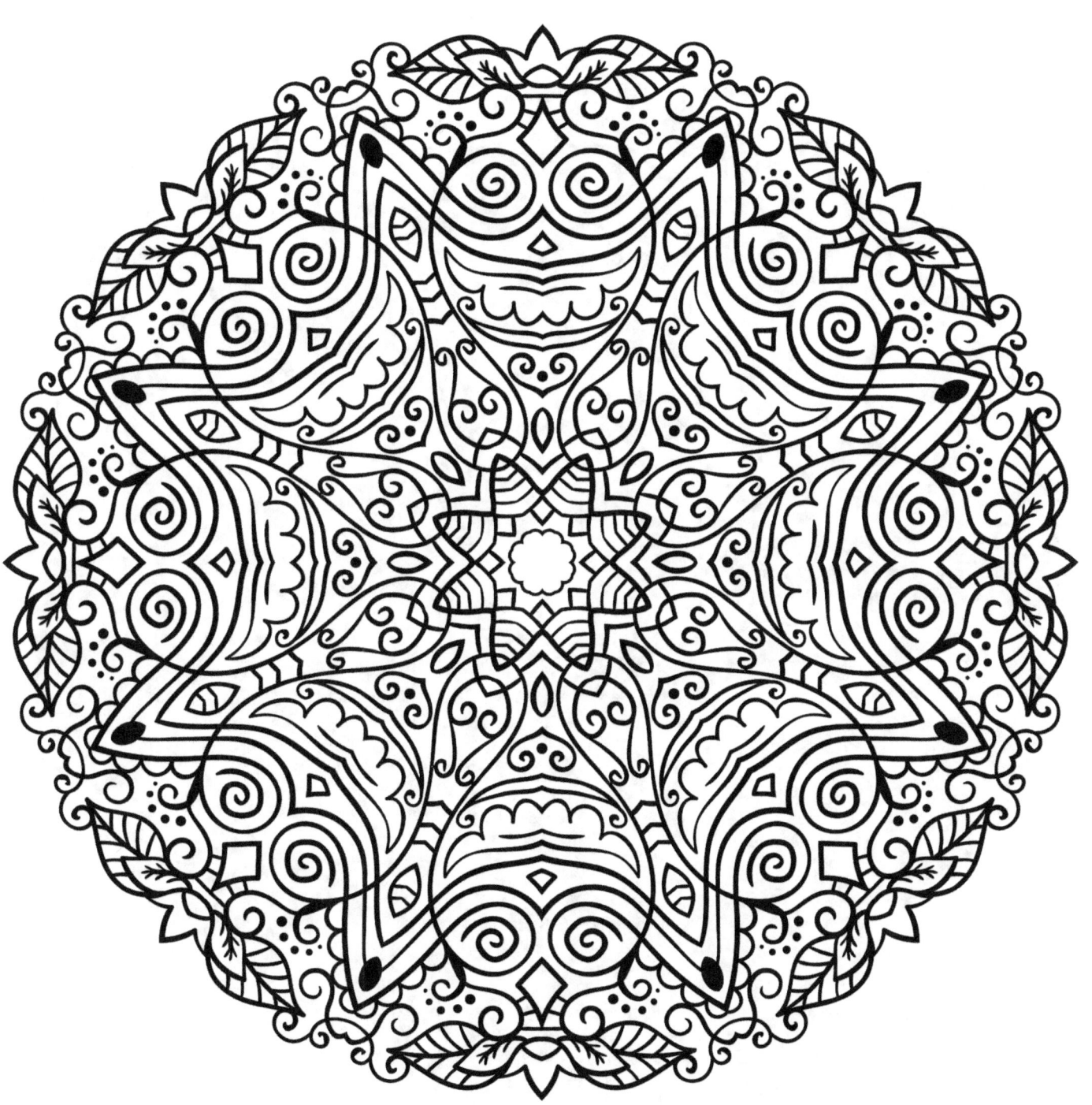

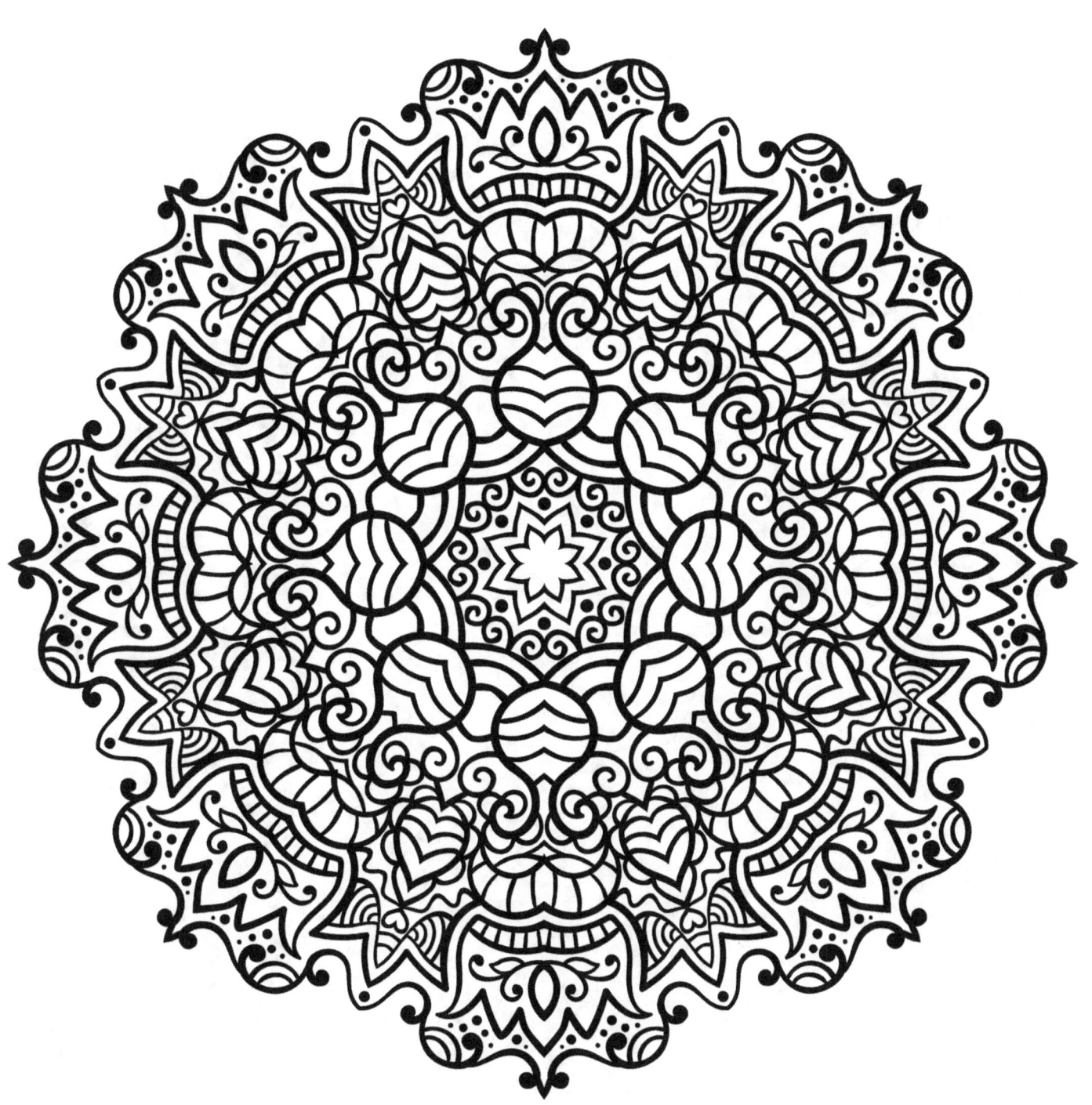

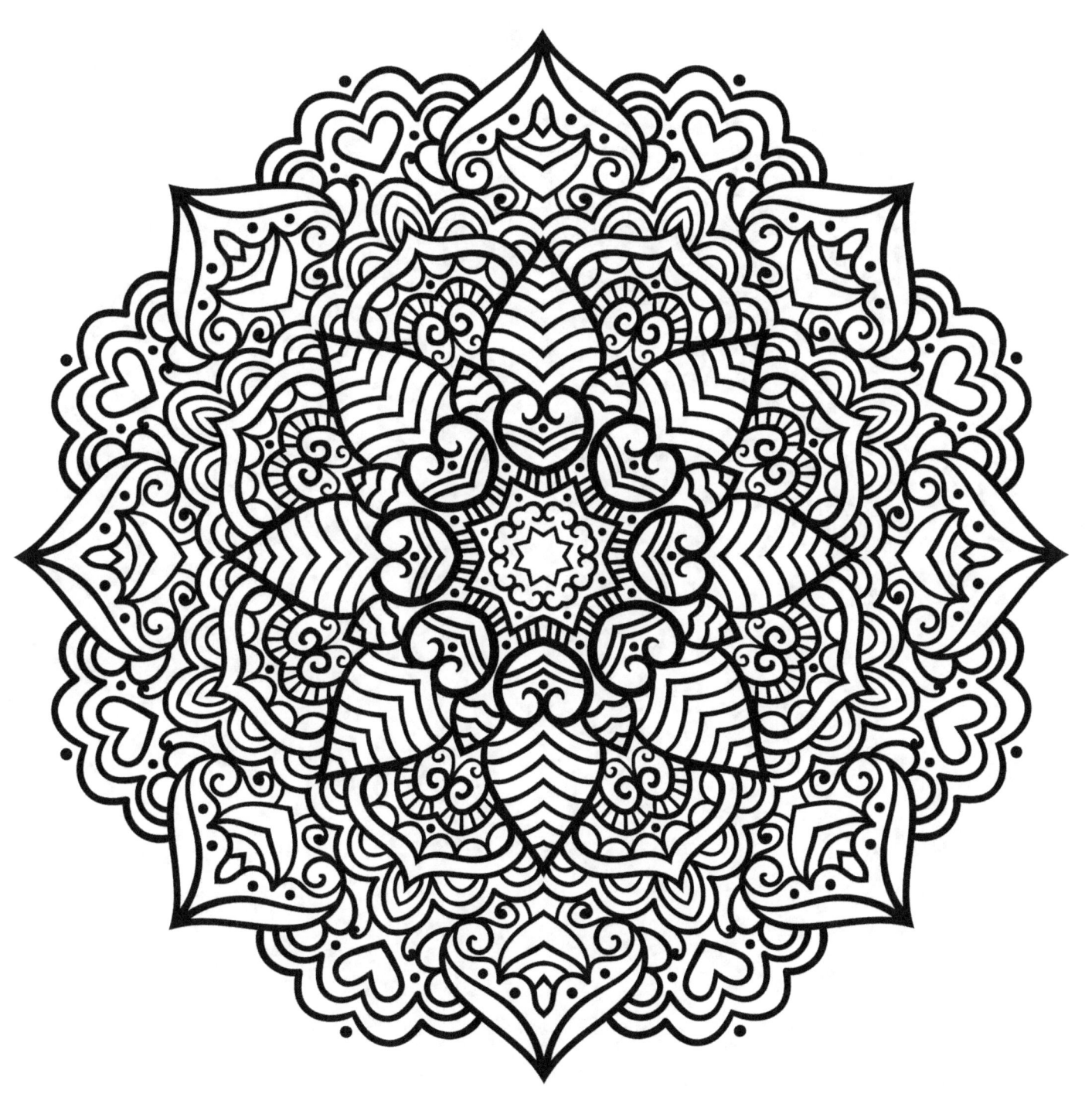

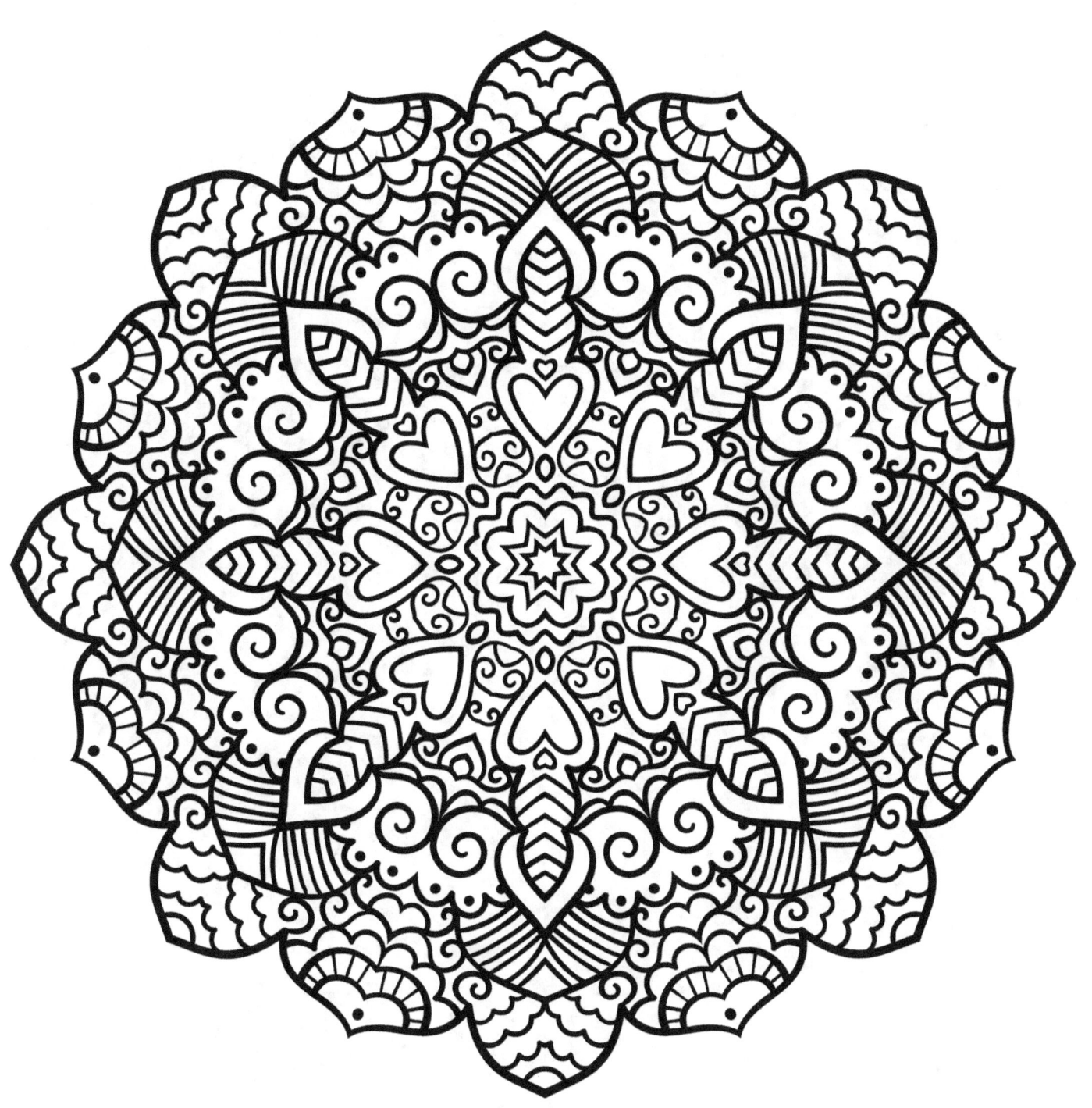

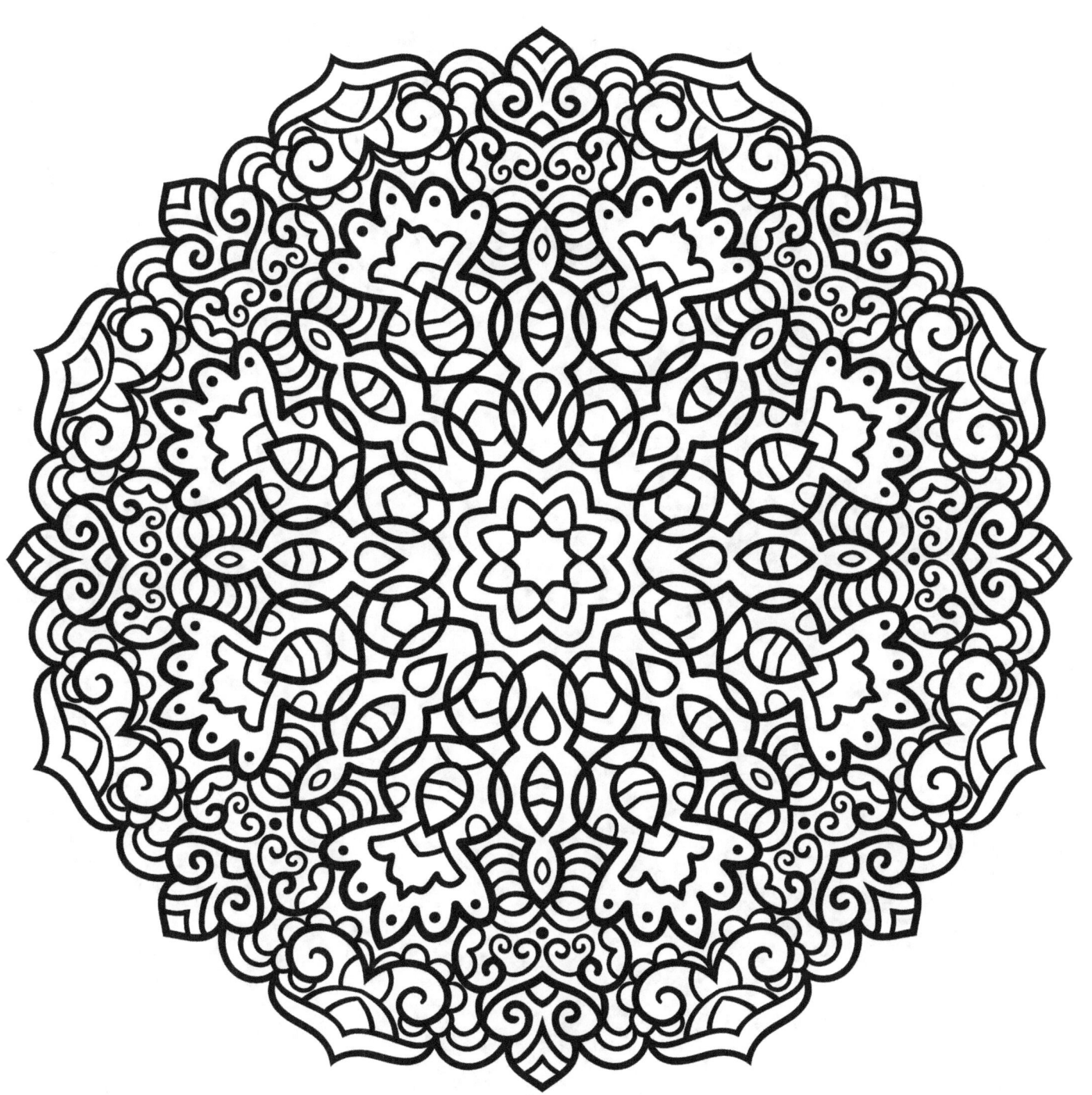

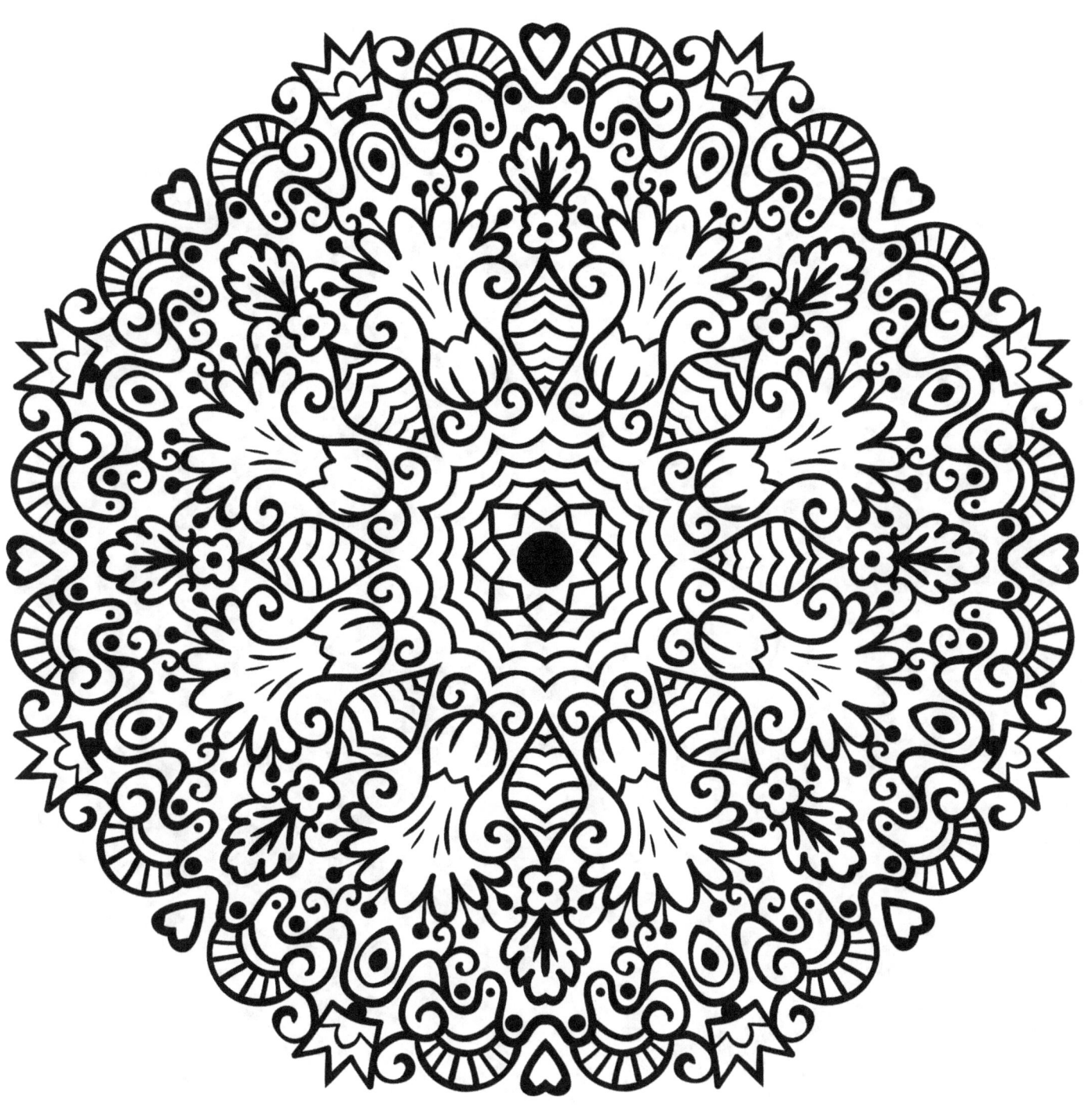

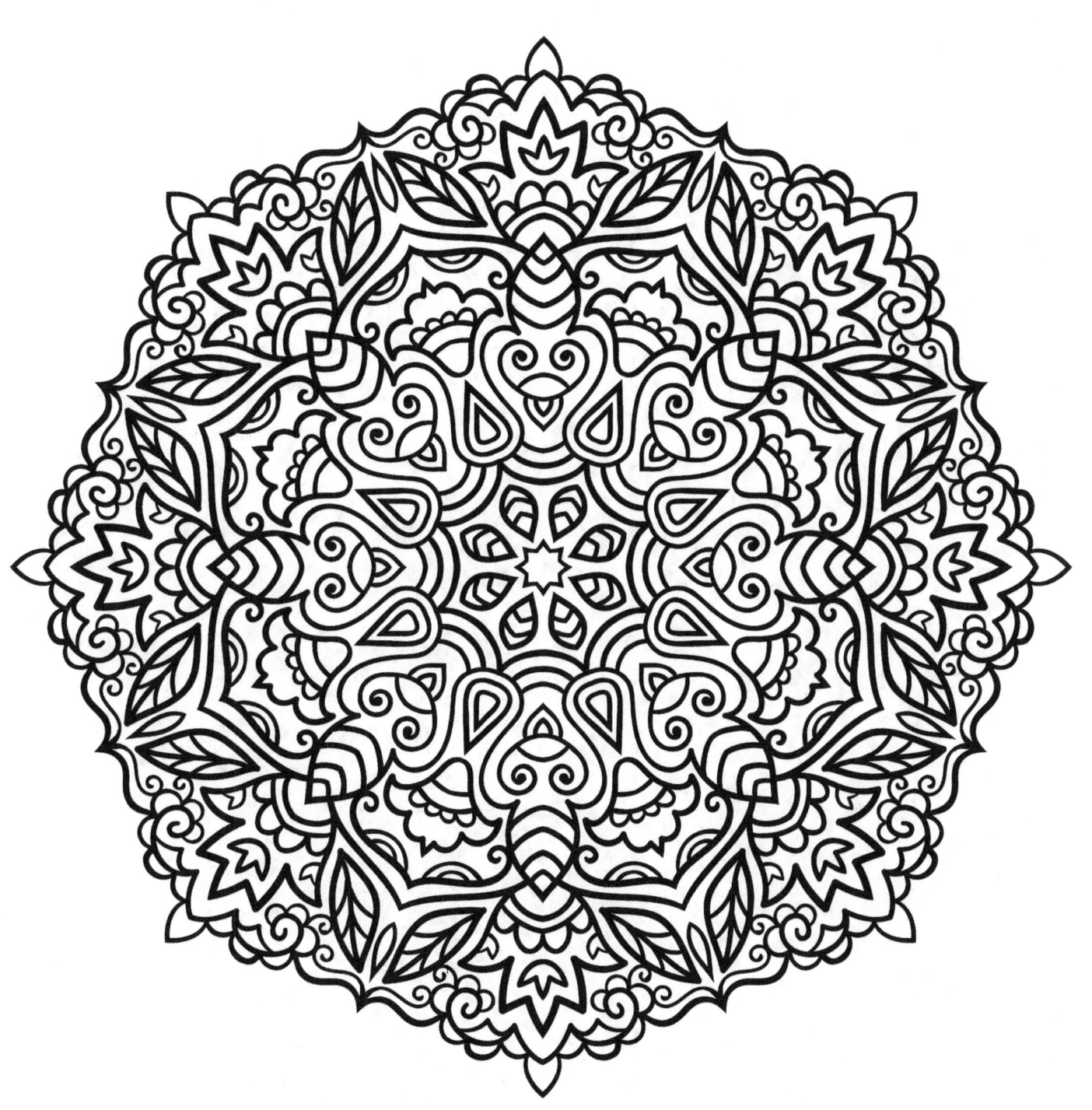

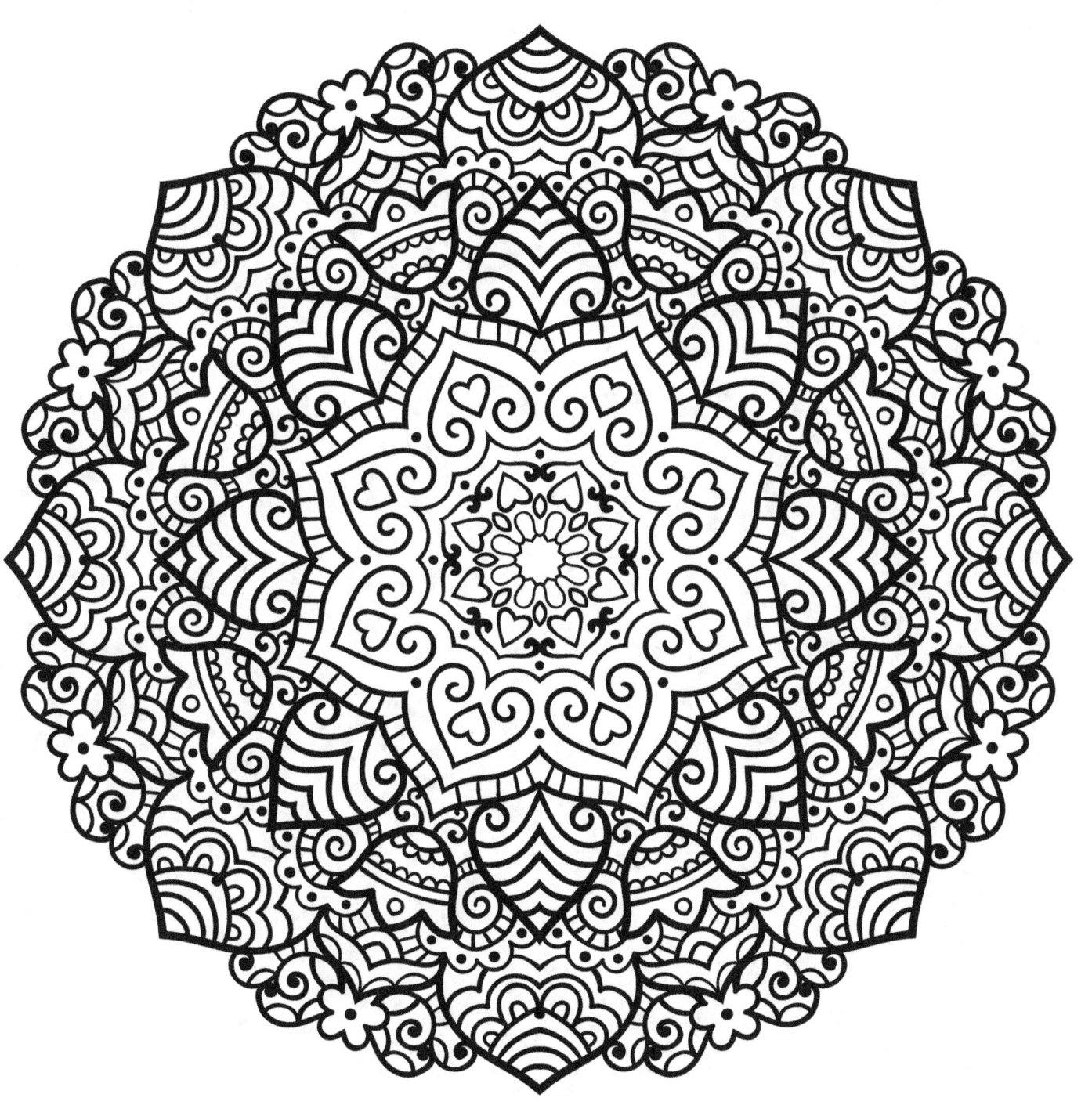

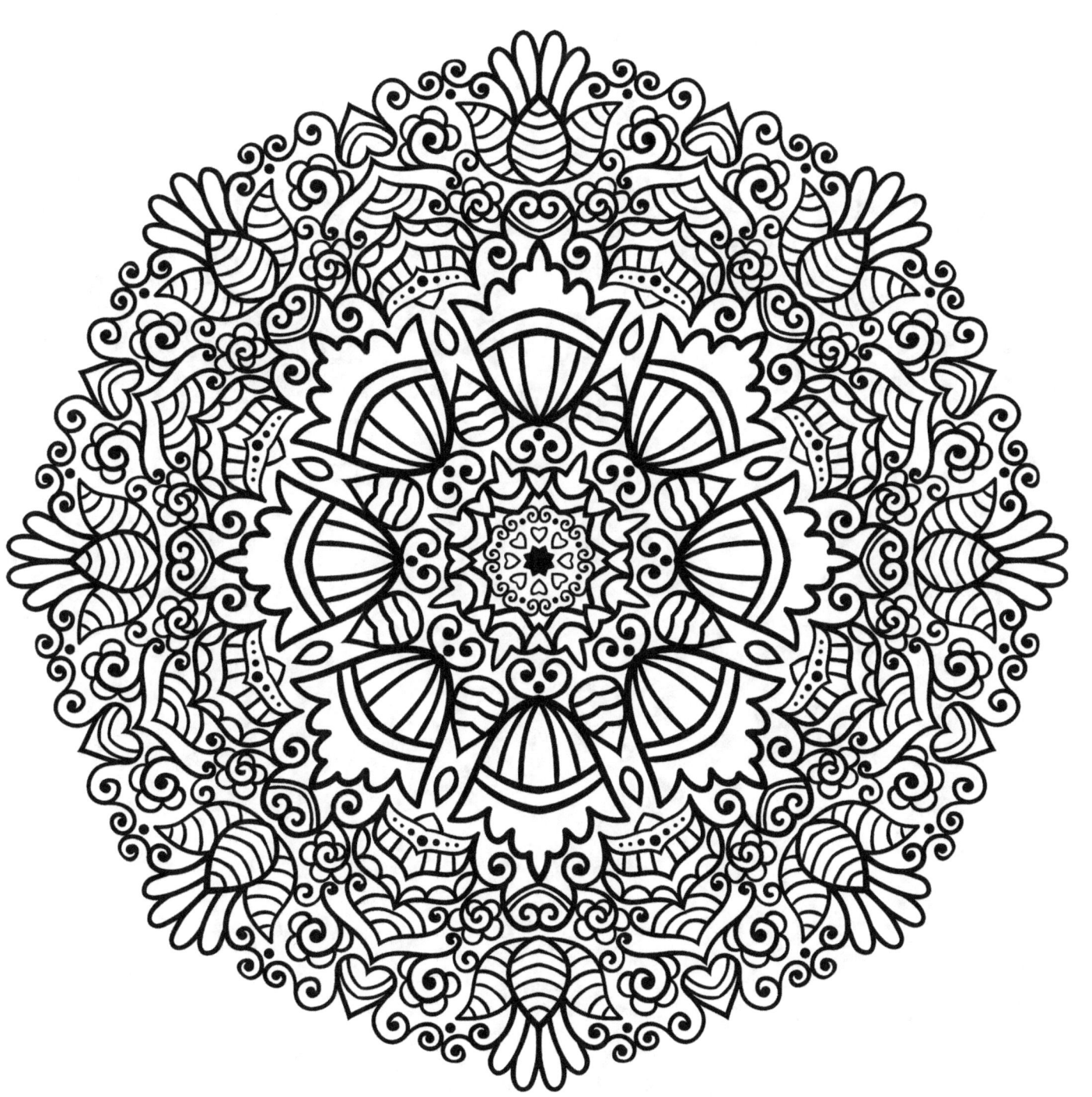

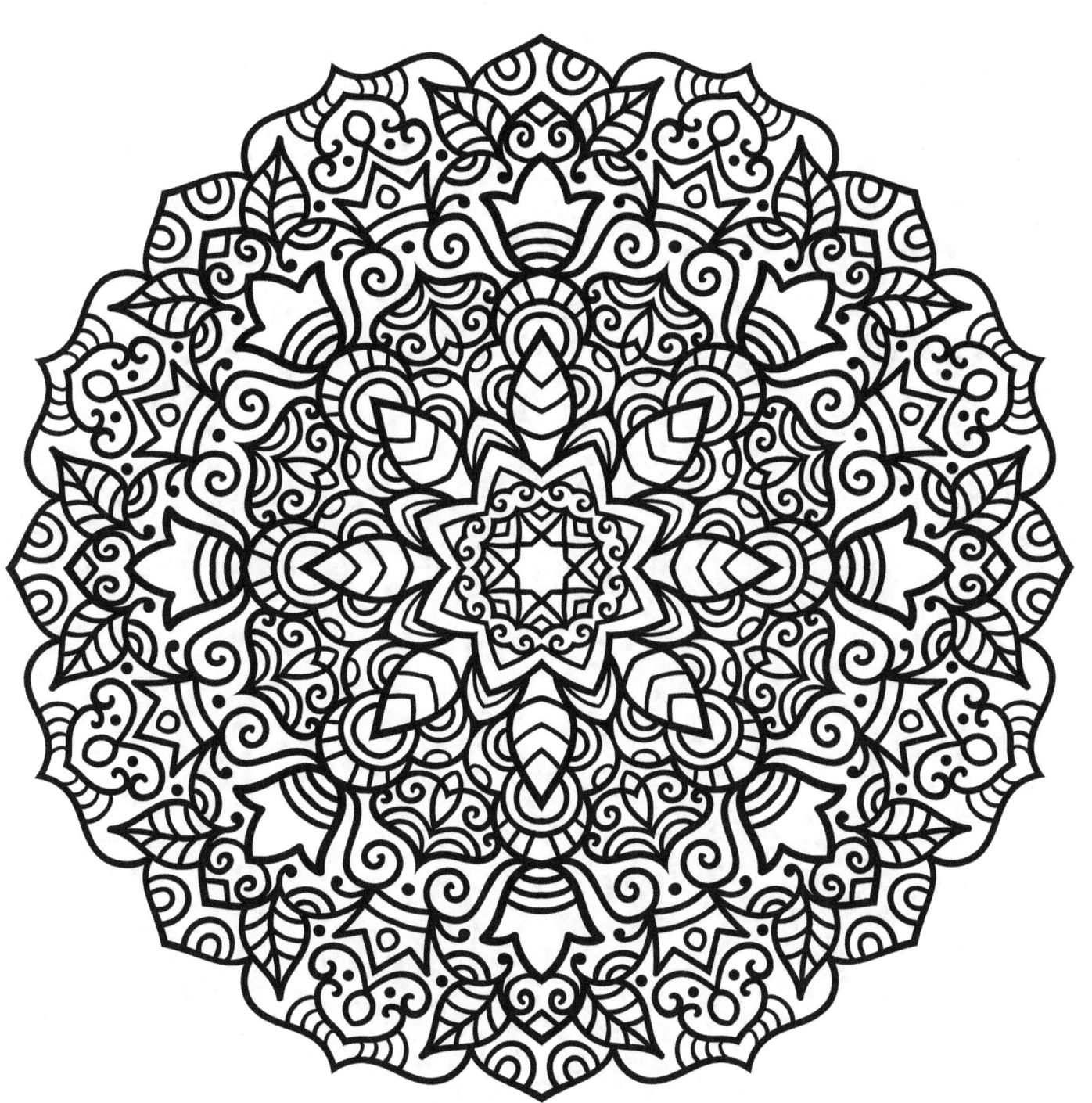

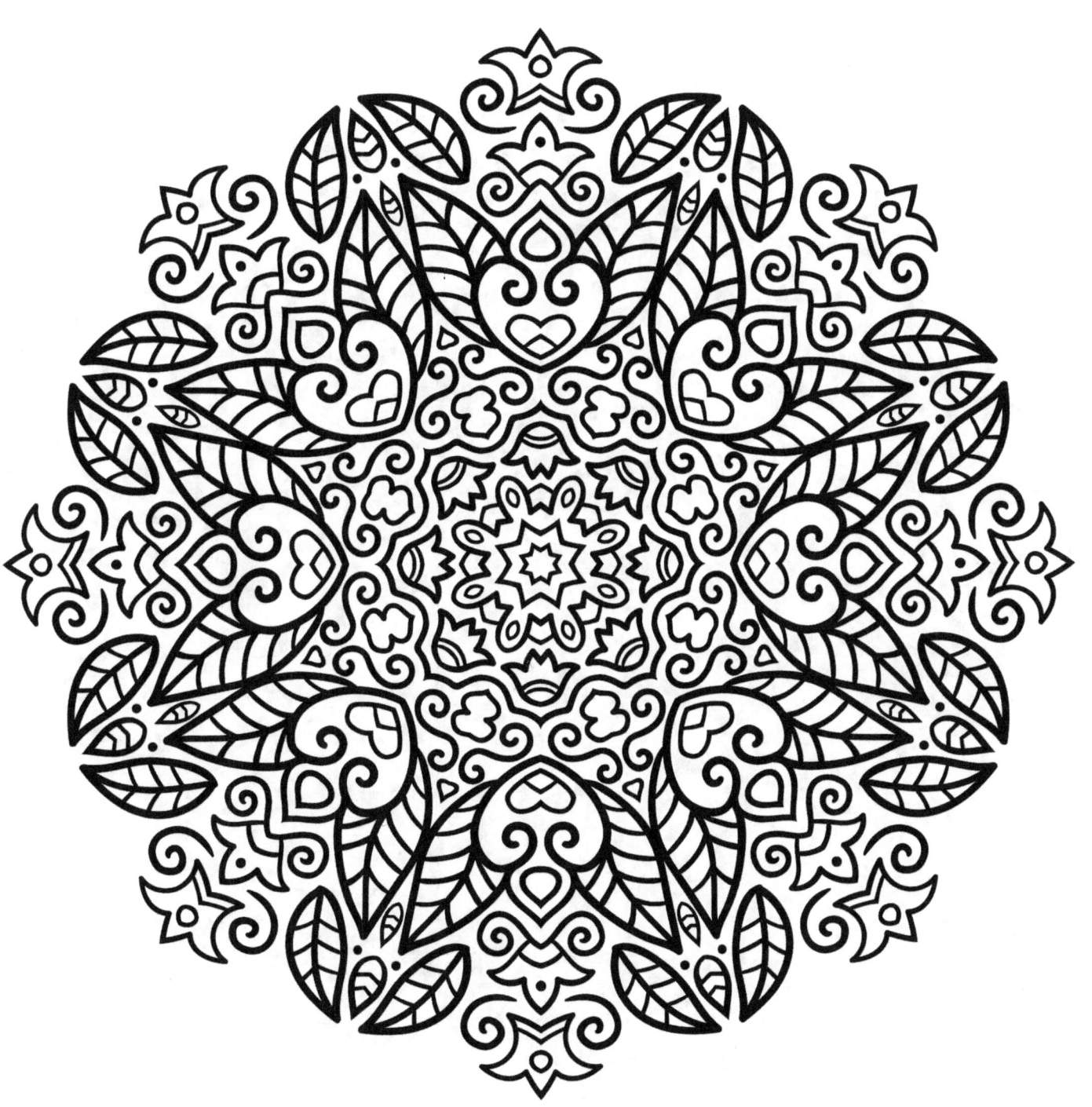

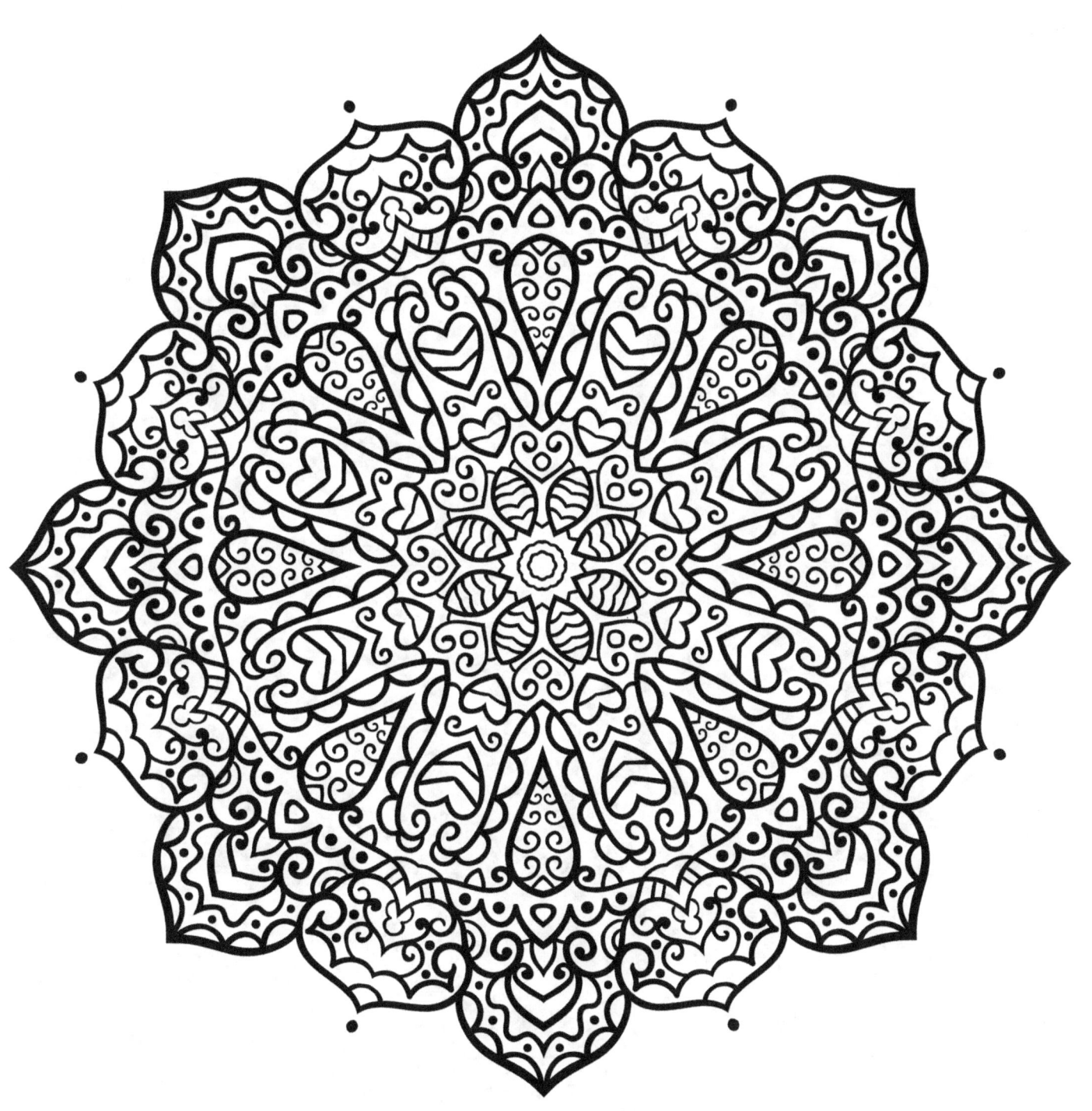

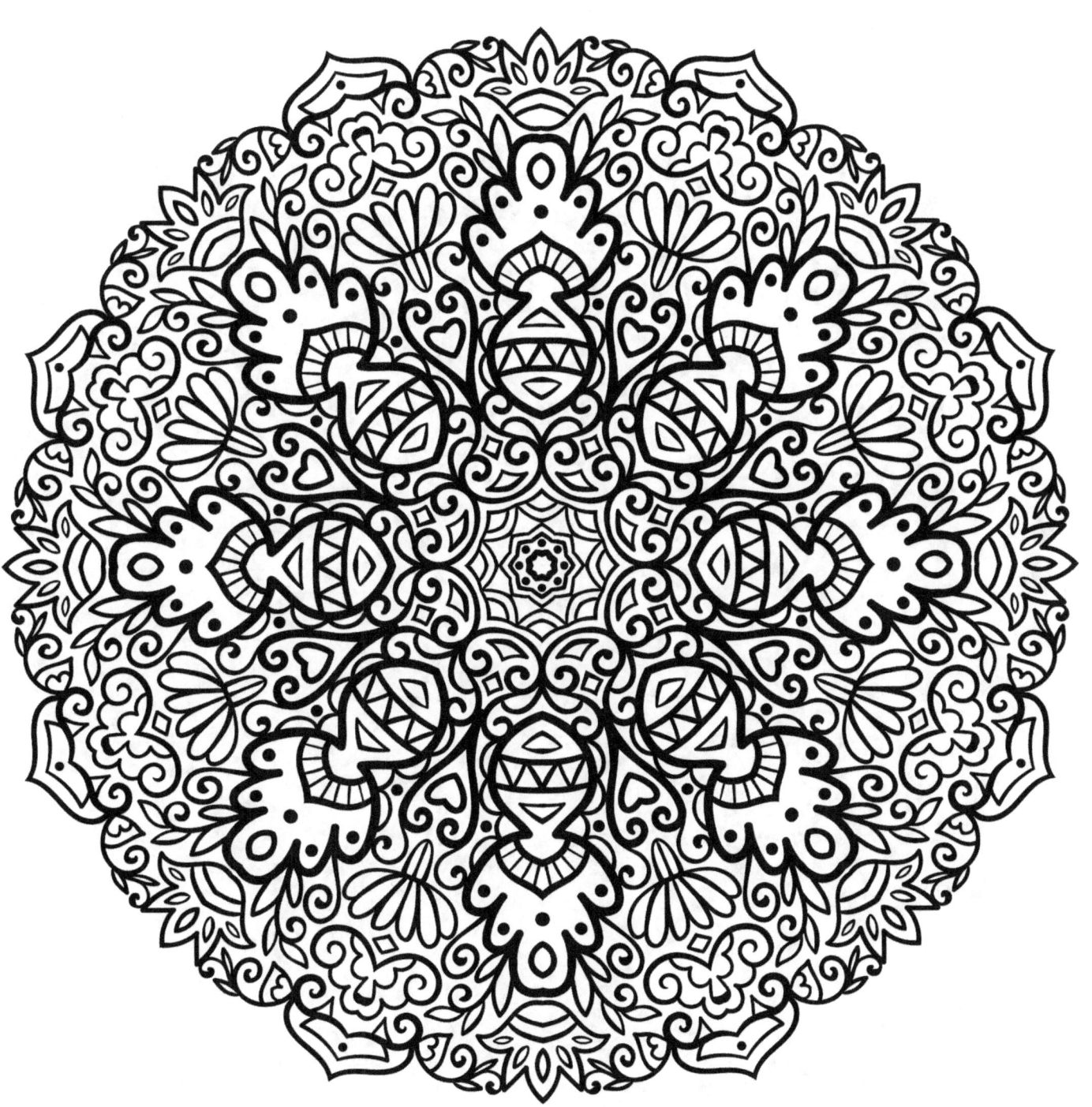

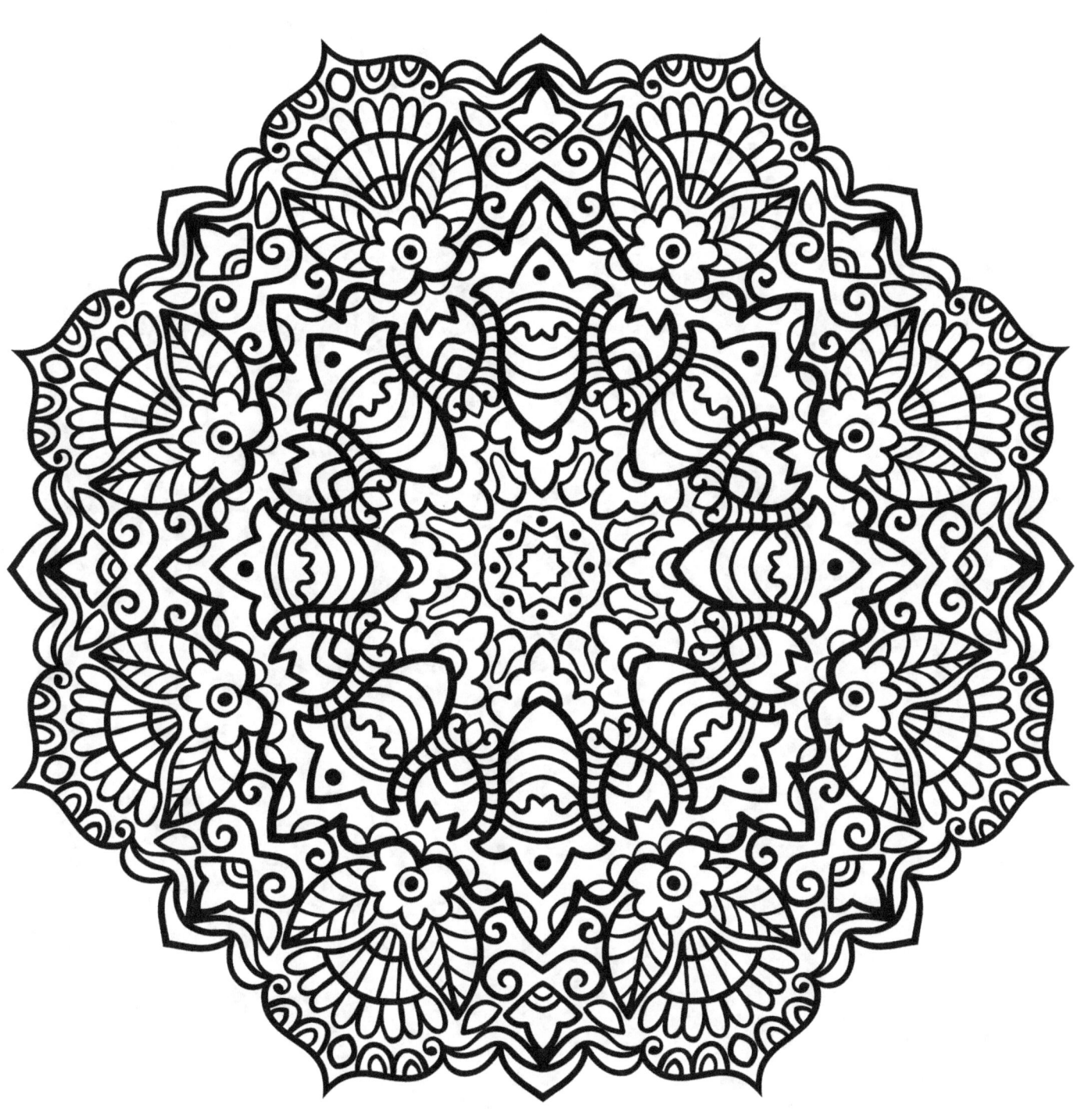

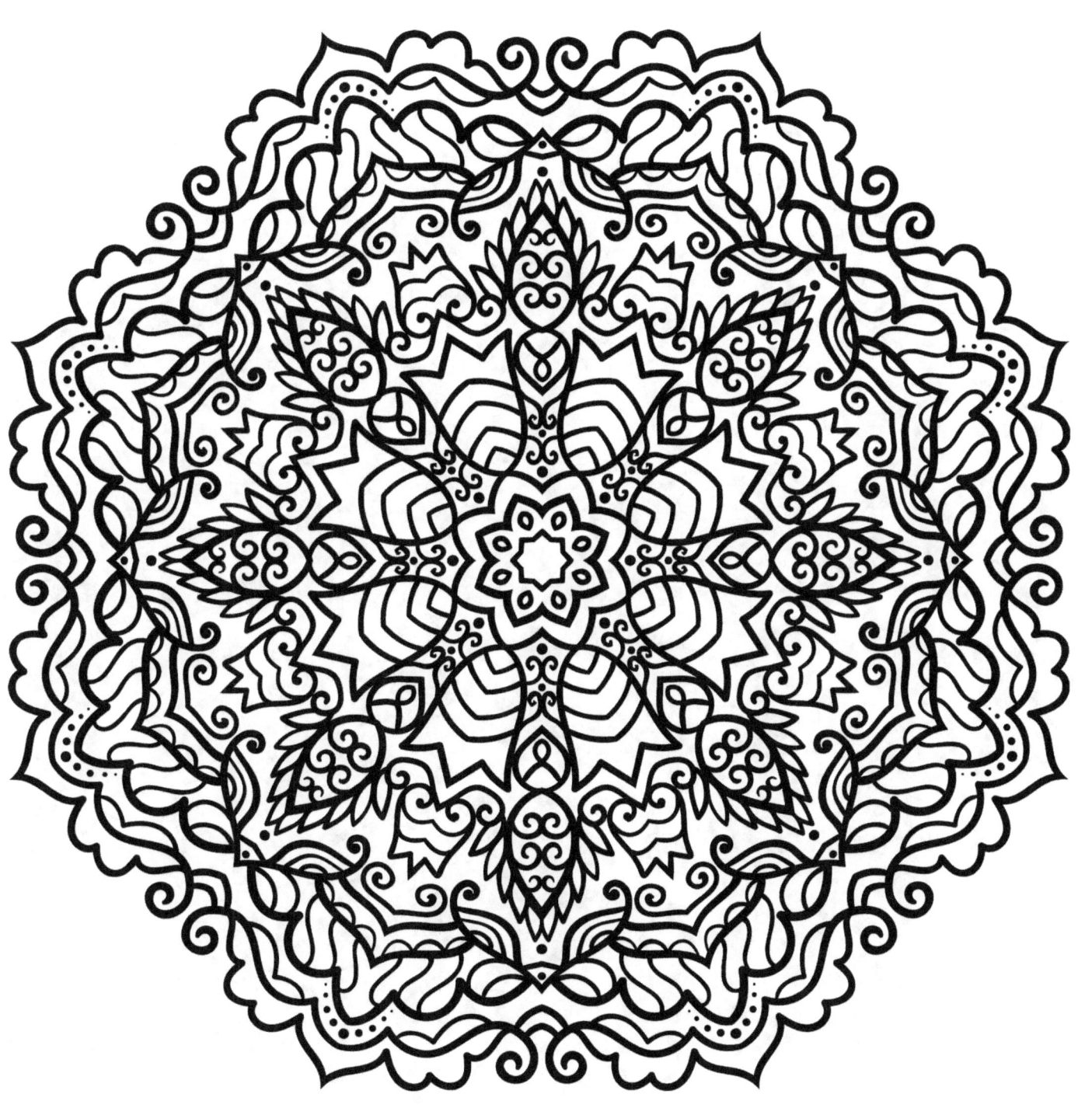

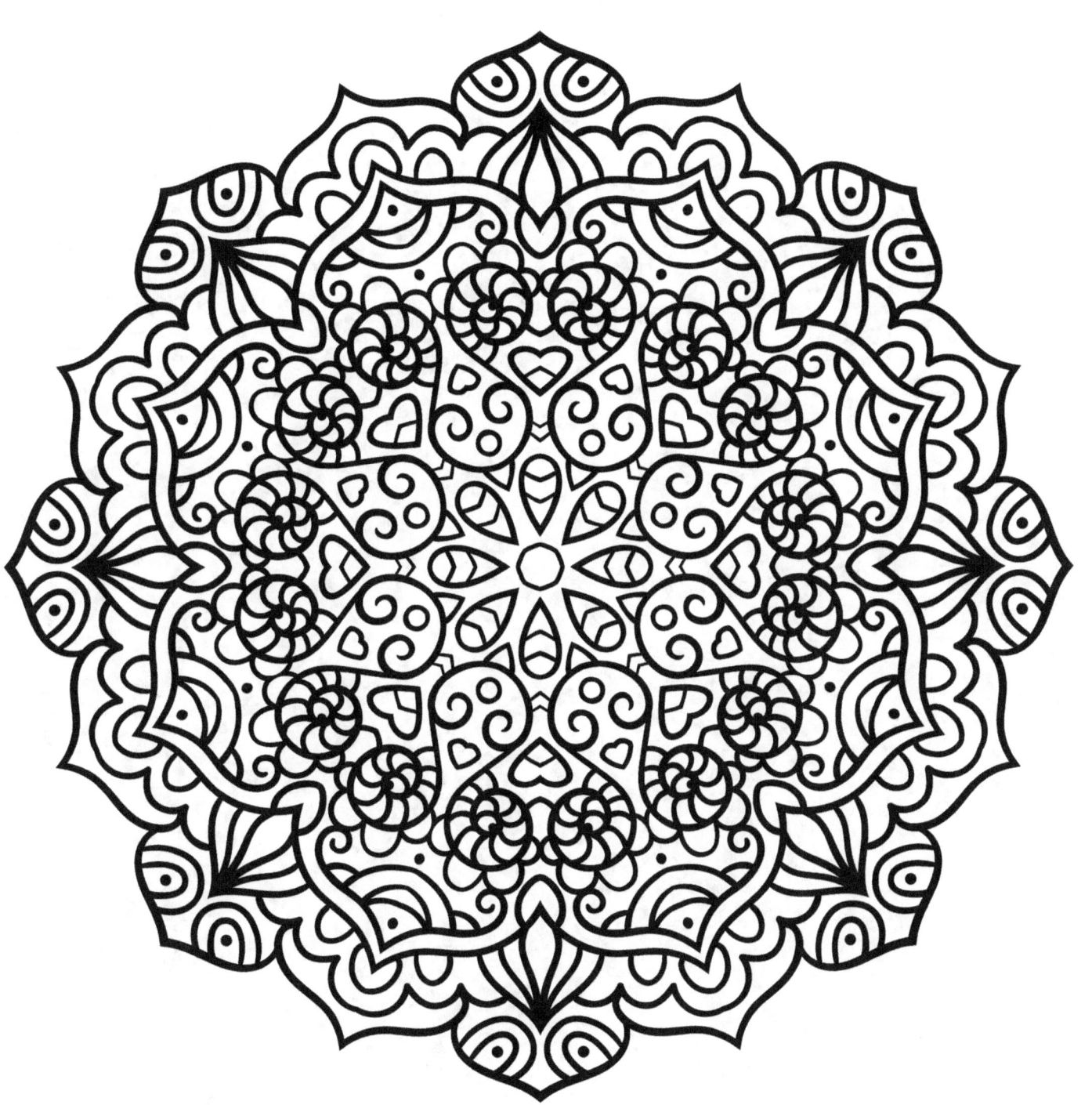

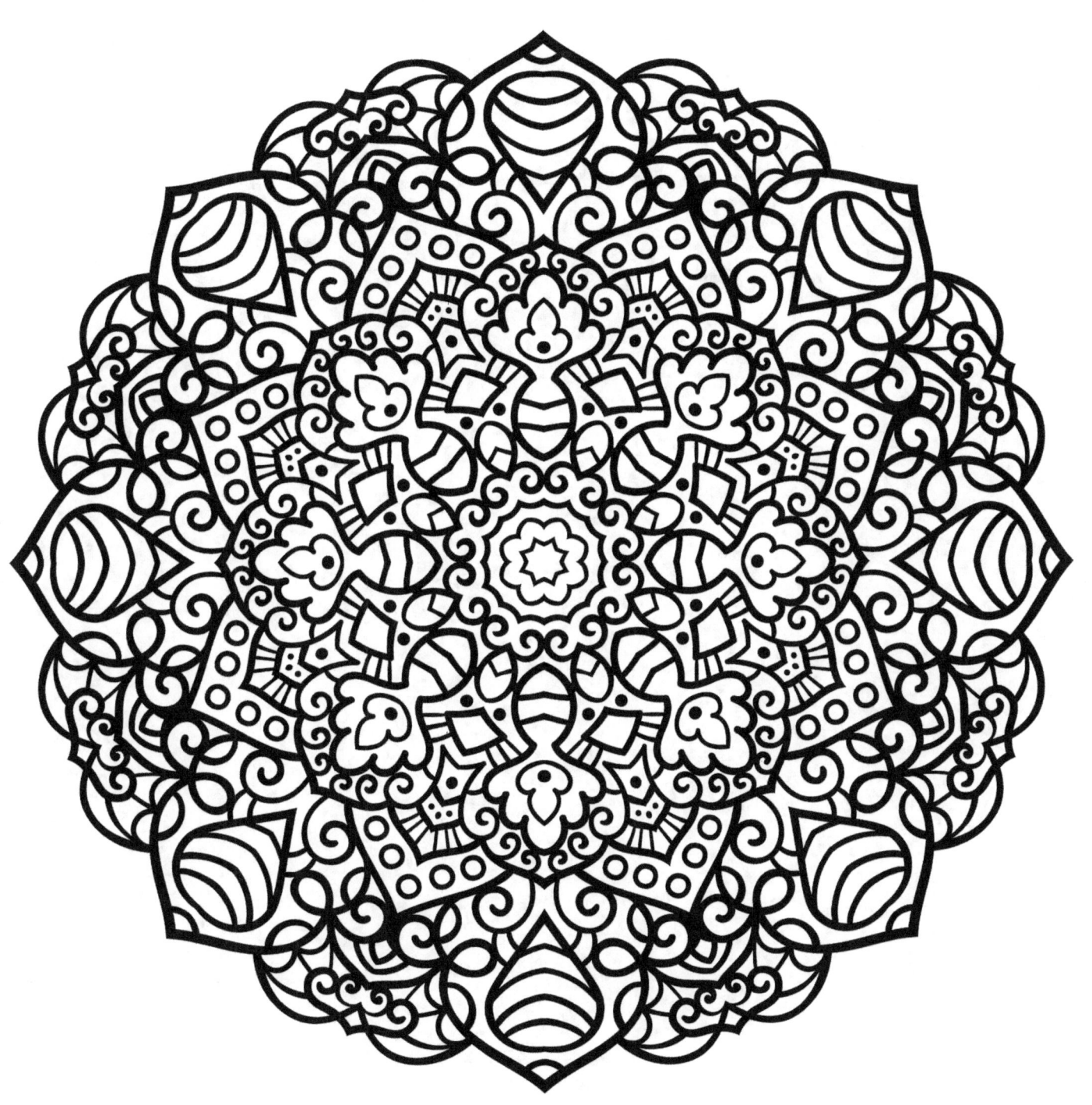

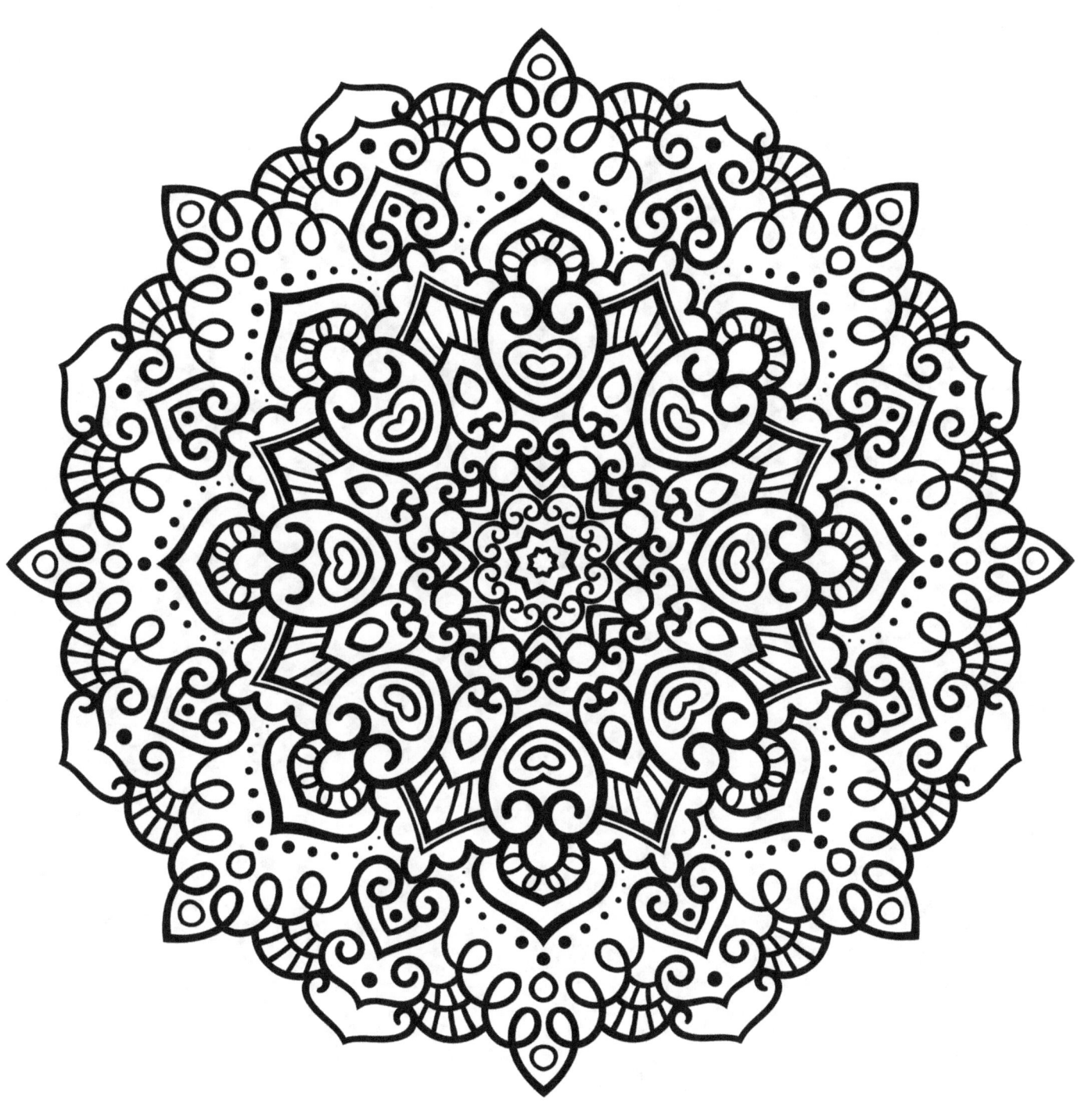

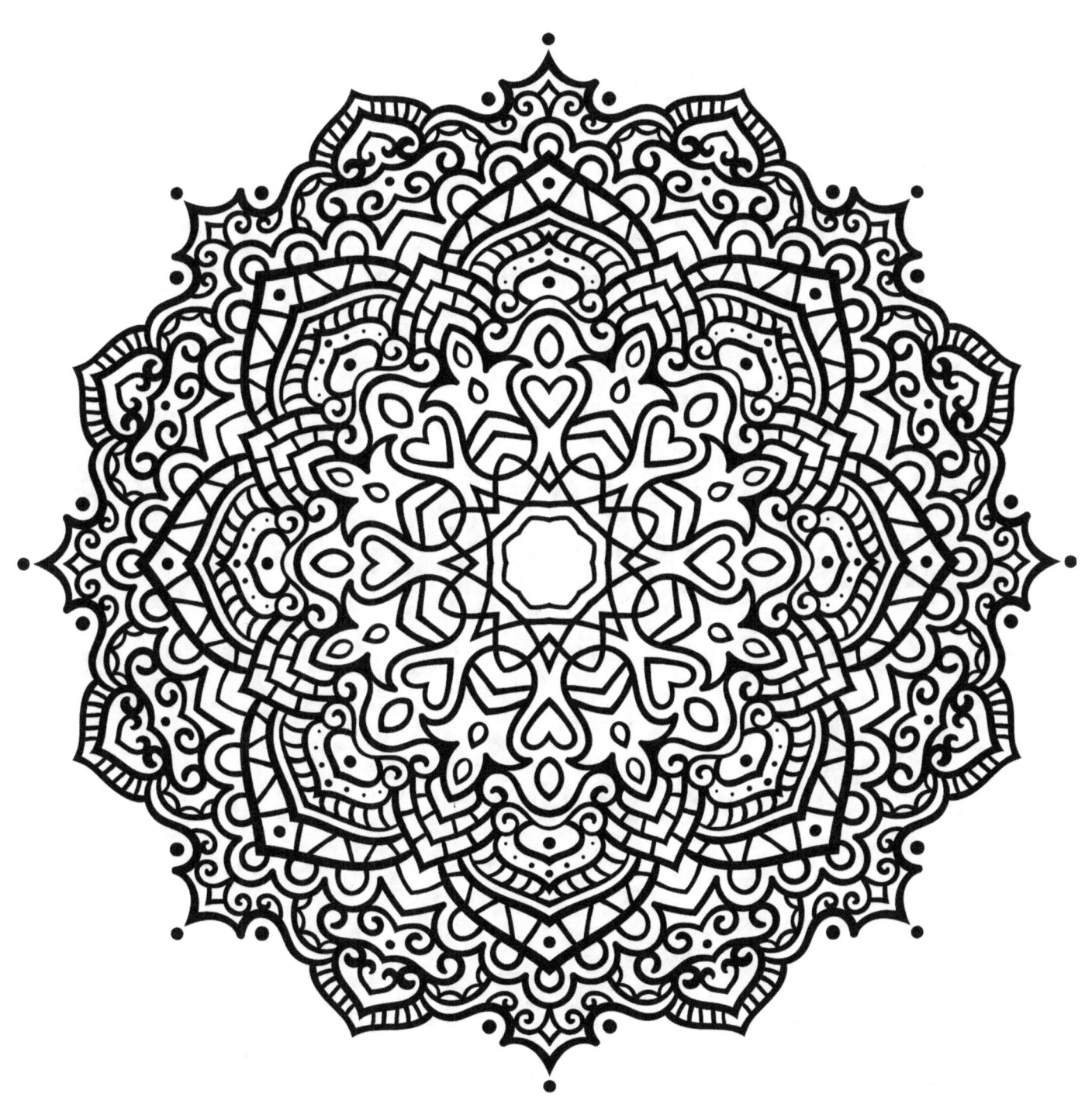

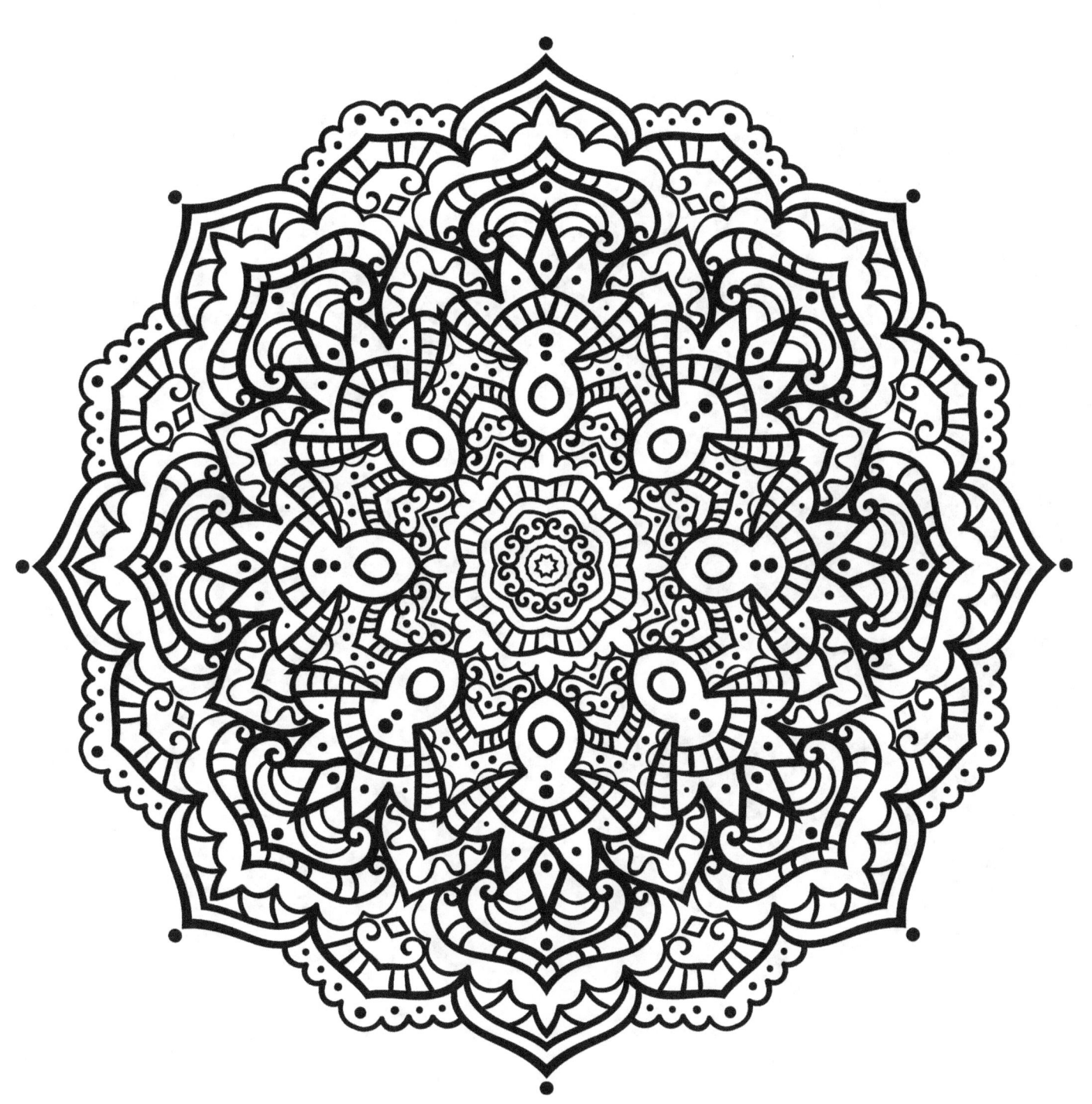

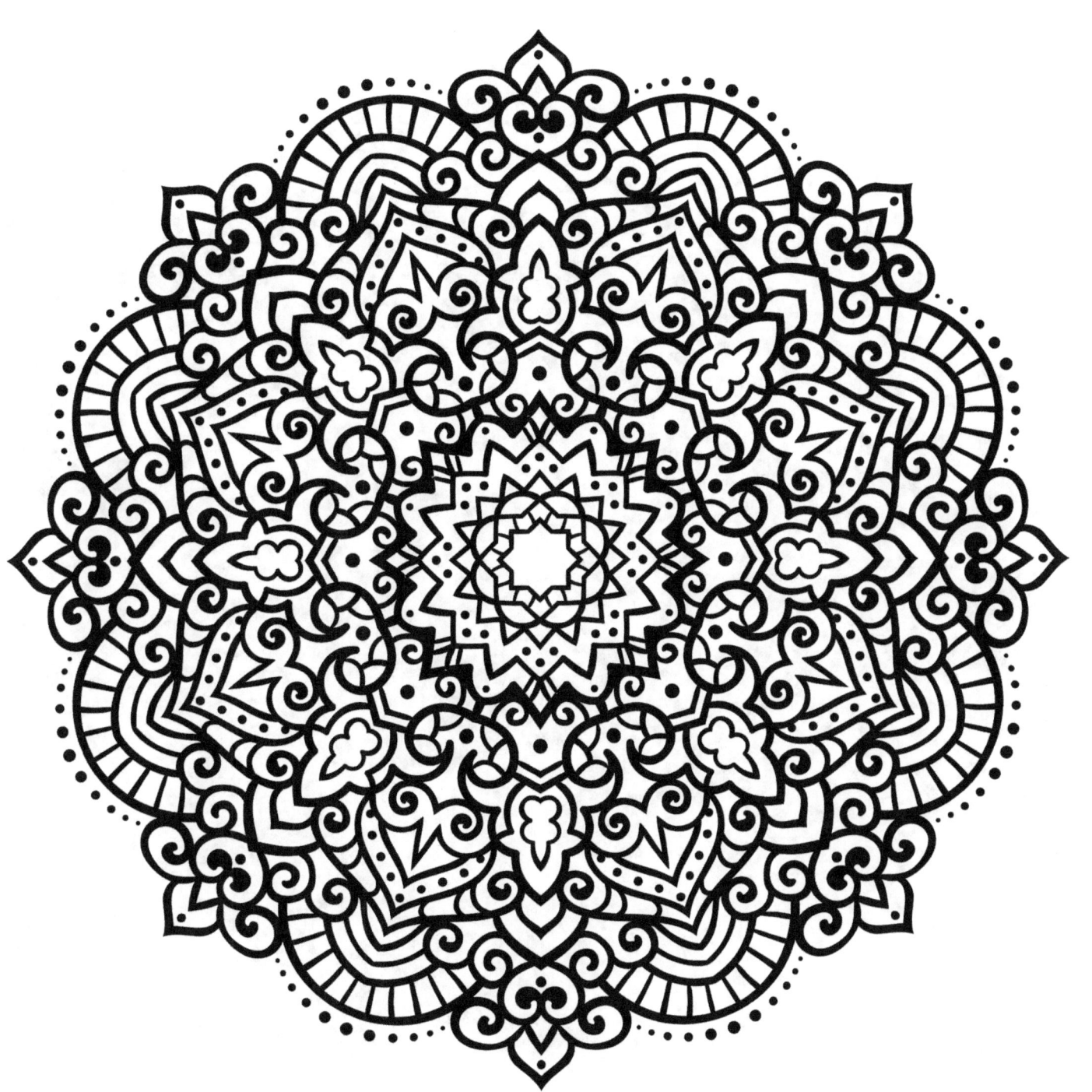

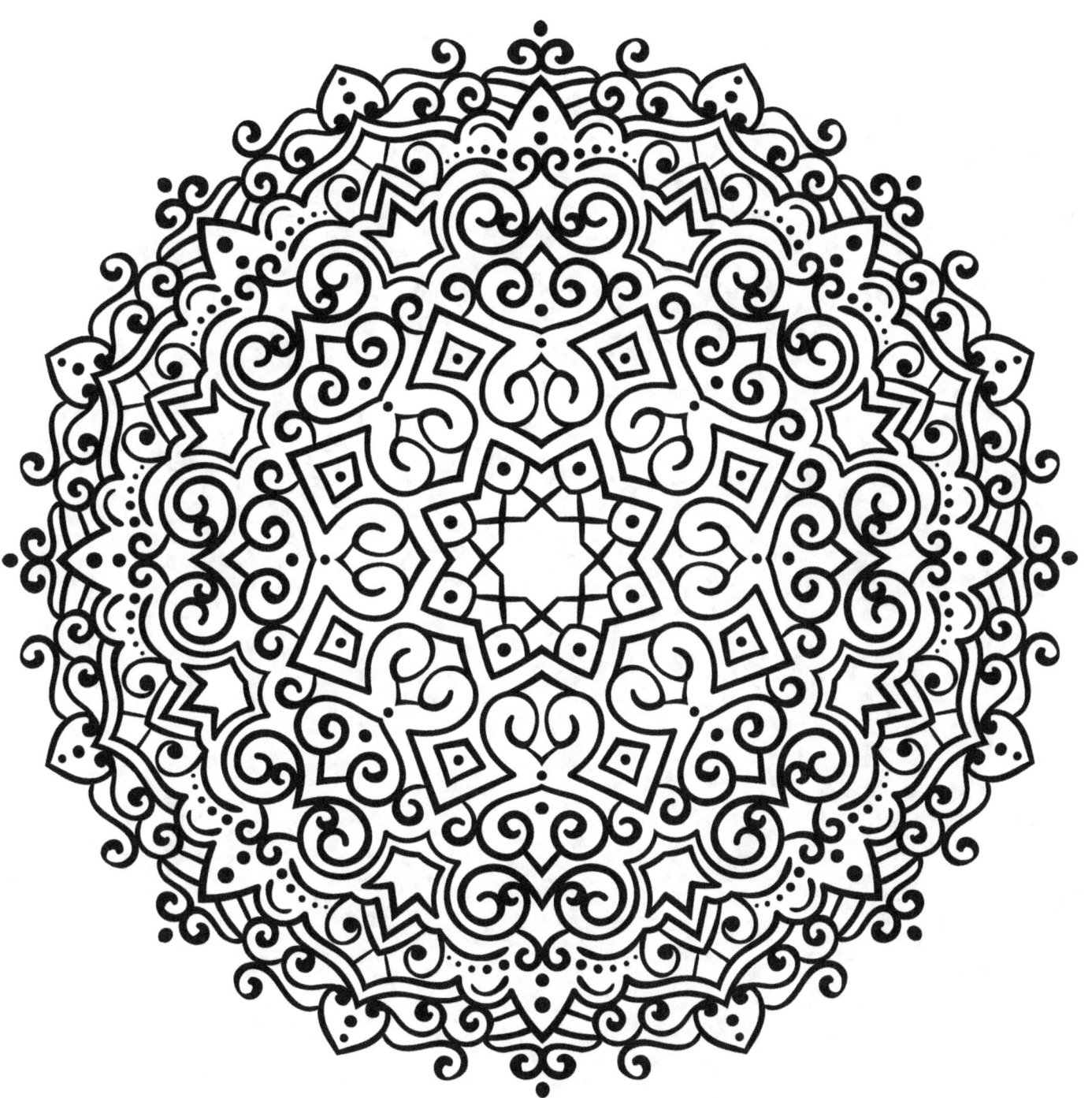

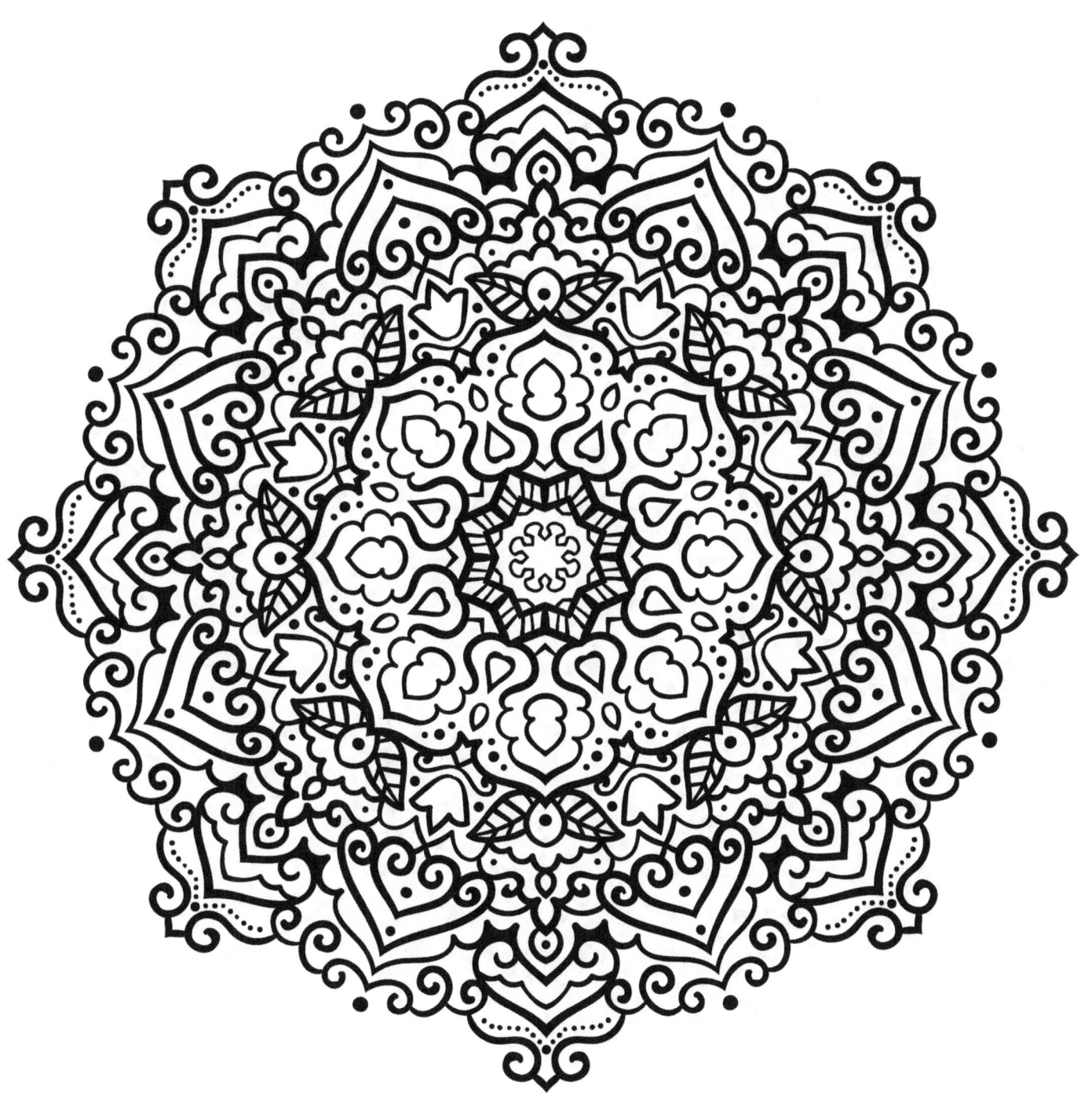

www.ingramcontent.com/pod-product-compliance
Lightning Source LLC
Chambersburg PA
CBHW081150180526
45170CB00006B/2005